Leonardo's Art Workshop: Invent, Create,
and Make STEAM Projects Like a Genius

天才達文西的
藝術教室

像藝術家一樣，設計、創造和製作STEAM藝術作品

艾米·萊特克 Amy Leidtke 著　李弘善 譯

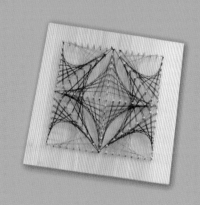

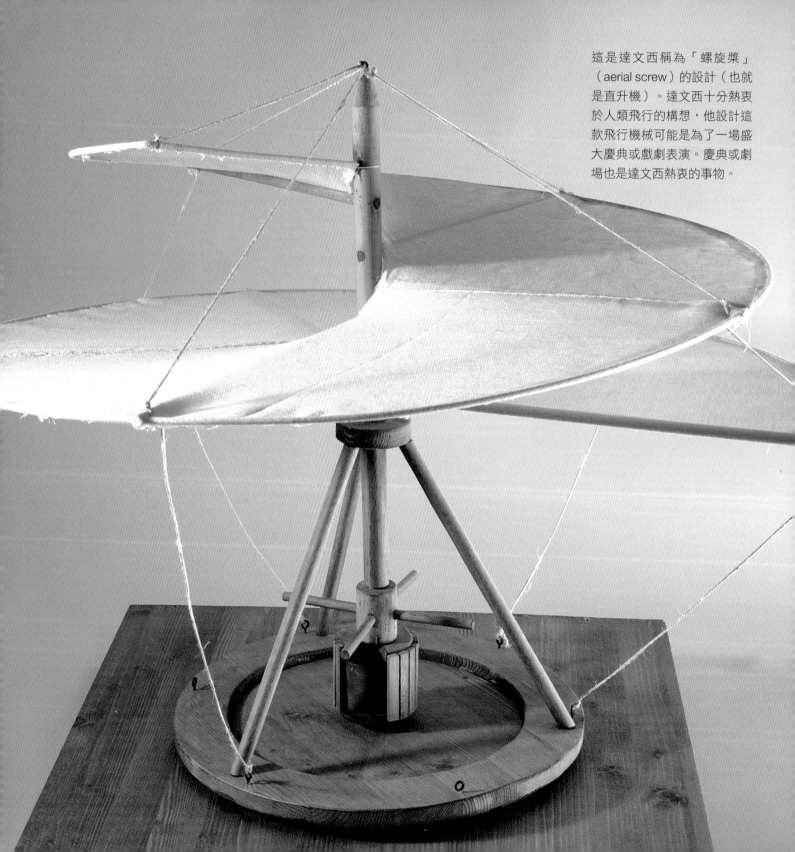

這是達文西稱為「螺旋槳」（aerial screw）的設計（也就是直升機）。達文西十分熱衷於人類飛行的構想，他設計這款飛行機械可能是為了一場盛大慶典或戲劇表演。慶典或劇場也是達文西熱衷的事物。

目錄

萬物皆有關聯

達文西的畫作裡並不常顯現出他對動物的喜愛，但他在1496年所畫的這幅切奇莉亞‧加勒蘭妮的肖像畫《抱銀貂的女子》（ *The Lady with Ermine* ）則透露出來了。

有些時候，不美好的開始反而有美好的結局。西元1452年，李奧納多‧達文西出生於義大利托斯卡尼區一個稱為文西（Vinci）的小城鎮，他的出身卑微，父親皮耶羅是經濟小康的法律公證人，但是卻沒有與身分是小農的達文西母親，卡特莉娜正式結婚。周圍的人們並沒有期望達文西繼承父親衣鉢成為公證人，況且相關的教育和職位，也與他的身分不相稱。

事實上，達文西當時並無法接受任何正式教育。但由於他從小滿腦子的好奇心，反而收穫、學習更多。達文西在十四歲左右，已經展露藝術天分。他的父親替他找了一份學徒的工作，讓他在畫家兼雕刻家安德烈‧德爾‧委羅基奧的工作室學習，工作室則位於佛羅倫斯這座偉大的城市。

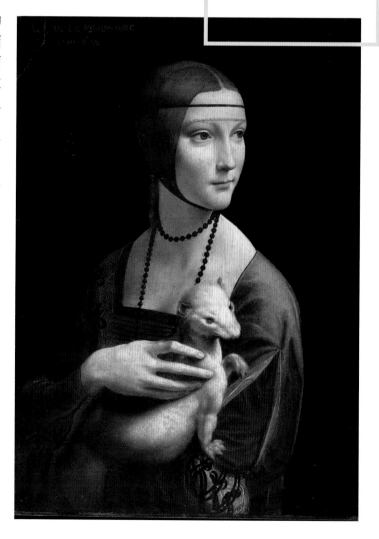

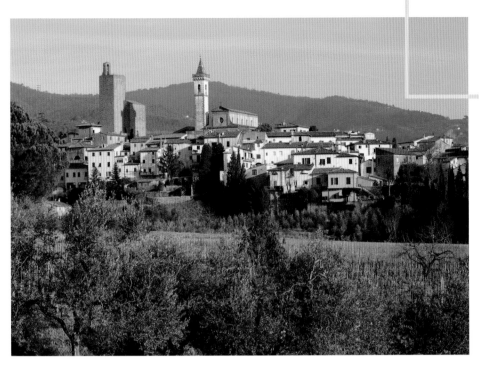

文西是個山丘
起伏的小鎮，
正是達文西的
出生地。

文藝復興時期的佛羅倫斯，是交流有關藝術、建築、工程等觀點的地方。藝術家和作家——城市裡所有充滿創意的頭腦——他們駐足在委羅基奧的工作室，參觀欣賞、談論藝術、交換訊息，並且切磋交流。年輕的達文西，在耳濡目染之下，也能即時參與討論，結識當時所有偉大的思想家。這兒對於達文西而言，無疑是藝術與發明天分最佳的萌芽場所，並展開他受教育的機會。

在達文西眼中，萬物皆有關聯。藝術，不只是以畫筆沾顏料而已。達文西學習風景畫時，也研究地形景觀；研究景觀的同時，自學透視法——也就是物體消失於遠方的視覺效果，這是數學的一種類型，讓藝術家在平面的畫作上面呈現出立體空間的景象。達文西也研究天氣和河川，自學風、水流、浮力、引力以及能量——換句話說，他自學物理。達文西研究樹的生活史，開拓了生態系統的新觀念；研究岩石，了解地質學與地球如何形成。他把河川、岩層結構畫進許多作品中，因為效果十分貼近實物，連今日的地質學家都可以按圖索驥指出岩石的種類。

藝術史學家肯尼斯‧克拉克給達文西的評價是「有史以來，好奇心最無窮無盡的人。」這樣的形容很貼切。達文西對自然界深深著迷，不只喜歡探究現象如何運作，也想知道為什麼這樣運作；他喜歡這廣大世界，對於蘊藏其中的點點滴滴都感興趣。對達文西來說，在學習並了解某一主題時，也表示要和其他探究過的相關主題一併比較。如果他在某個領域的學習進步了，還會修正其他相關領域的筆記和結論。

達文西的研究從畫家身分開始，但在他的生命歷程裡，好奇、勤奮加上天賦，讓他成為繪畫大師、雕塑家、建築師、設計師、科學家、工程師，以及發明家。在達文西心目中，藝術、科學以及數學之間並沒有壁壘。聽起來，是否與STEAM的理念接近呢？當然沒錯！五百多年前，達文西就明白：科學、科技、工程、藝術以及數學等領域（合稱STEAM），其實都是互通的。以下章節，我們要協助你瞧瞧，藝術、數學和科學如何彼此交融。

達文西筆記本的其中一頁，有雲朵、植物、以後腳站立的馬匹、側面的人像、工程的想法，還有許多題材的素描——光是在一頁的篇幅內，就可以看到達文西的好奇心有多麼廣泛。

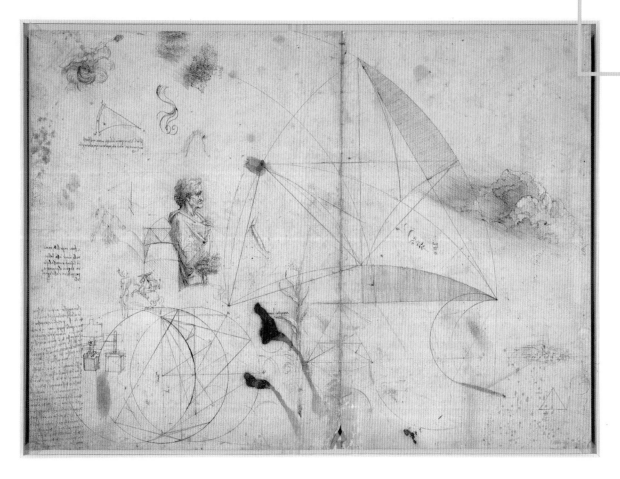

顔色
COLOR

顏色的科學

我們為什麼會看到不同的
顏色？顏色從哪來的？

達文西的筆記本
裡，到處都有光
線的研究紀錄。

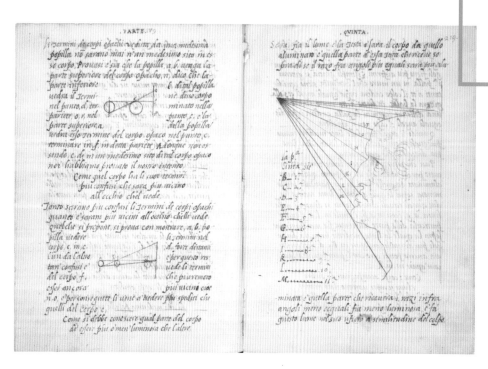

達文西從各種面向來看待他的所有成果，身為畫家，他也研究光線的幾何形狀，還有陰影的本質。西元1460年代，達文西做為藝術家的學徒，學習玻璃鏡片的研磨技術，他非常著迷於運用鏡片來聚光，他認識到光是能量的一種形式。後來，他設計折射實驗（光線透過稜鏡而產生偏折），看見奇妙的結果。達文西把實驗結果記錄在筆記本上，但從未出版筆記內容。後來，第一位色光發現者的頭銜，落在另一位科學家，英格蘭的艾撒克·牛頓爵士身上。牛頓發表光學研究之際，已經是達文西寫成光學筆記兩百年之後的事情了。

環境四周都有不同波長的光，但是人眼可以接收的光線，只有電磁波頻譜中的可見光譜範圍。完整的電磁波頻譜包括紅外線、可見光、紫外線、X射線……等等。人類肉眼可感知的光線，波長的範圍在780奈米至380奈米之間，這就是可見光譜。或許還有更多我們接收不到的顏色。舉例來說，我們的眼睛看不到紫外線，但是蜜蜂卻可以，牠們利用紫外線來偵測花蜜。

奈米有多長？

奈米（nanometer，縮寫是nm），依照英文字面的意思就是「很小很小的公尺」。奈米是長度的公制單位，表示1公尺的十億分之一（0.000000001公尺）。試試看，用直尺測出1奈米！

可見光與不可見光

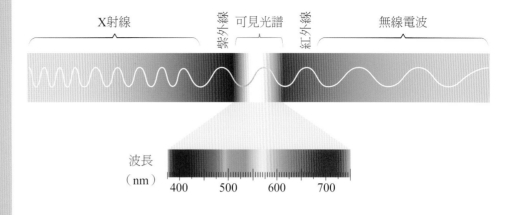

可見光

西元1660年代，牛頓以三稜鏡進行光學實驗，得到的結果與達文西相同，他發現了光的祕密：陽光通過三稜鏡後，落到物體表面上會形成彩虹般的色彩。這是因為來自太陽的光——俗稱白光——事實上是由光譜中的各種色光所組成。

陽光是一種輻射能，和其他形式的能量一樣，以波動的方式傳遞。不同波長的可見光，在我們眼中就是不同顏色的光，能對應到「可見光譜」的範圍。

牛頓不但用三稜鏡進行光學實驗，也用到色盤（或色輪，color wheels）。事實上，色盤就是牛頓所發明的。首先，他將白光分成紅、橙、黃、綠、藍等顏色。接著，把光譜頭尾連結，變成一個圈環或輪，環繞著漸變的顏色。牛頓轉動圓環的時候，有趣的現象發生了（請參考下一頁的一起動手玩）。

左圖是牛頓色盤的複製品。

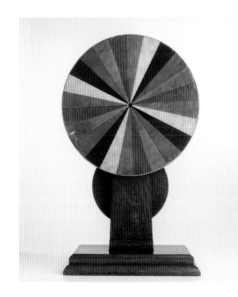

黑色和白色也是顏色嗎？

這是達文西在著作《繪畫論》（*Treatise on Painting*）中提出的問題。達文西提問的當時是十五世紀晚期，他曉得，藝術家認為黑與白是顏色，因為這都是繪畫時需要*運用*的顏料。但是在科學家（或哲學家，在達文西年代）看來，黑與白並非顏色——而這不只是兩者都不曾出現在光譜的關係。

「黑」是缺少可見光的結果，因此不具有顏色。這並不難理解，因為顏色來自光線——如果將房間所有光源斷絕，四周就是漆黑一片。但是「白」包含所有可見光的波長，是所有顏色的集合，這就比較難理解。如你也曉得的，如果將調色盤中所有的顏色混合，並不會得到白色。這究竟是怎麼回事呢？

消失的顏色
牛頓色盤

轉動色盤，會發生怎樣的現象？居然從彩虹般的色彩變成白色。為什麼？轉動圓盤之際，混合了所有不同波長的顏色，因此把各種色光再組合成白光。試試看：做實驗讓顏色消失，解答出白光是混合色光的奧祕。

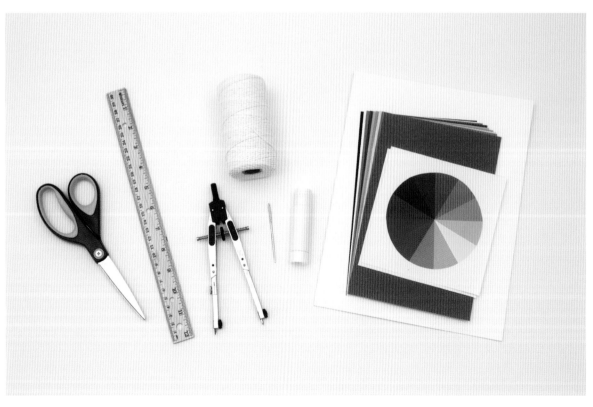

器材與資源

彩色影印機

重磅白色卡紙

剪刀

鉛筆

口紅膠

大號縫紉針或錐子

約60公分的細繩兩條

彩色卡紙（選擇性使用）

圓規（選擇性使用）

1 依照下圖，以彩色影印方式製作兩個色盤，尺寸與下圖同（直徑約11.4公分）。

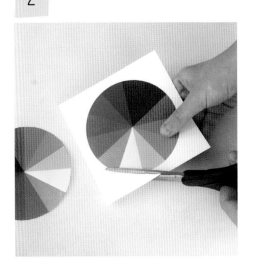

2 剪下兩個色盤。

3 用口紅膠，將兩個色盤背對背黏合。要用大量的膠黏合，避免色盤旋轉時分離。

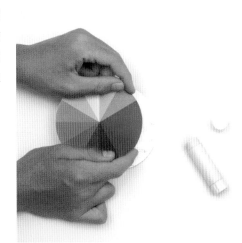

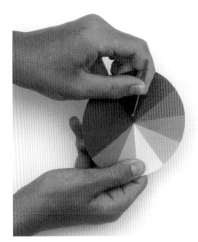

4 在圓心兩邊用針穿刺兩個孔，孔洞距離約1.3公分。

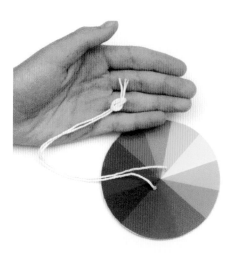

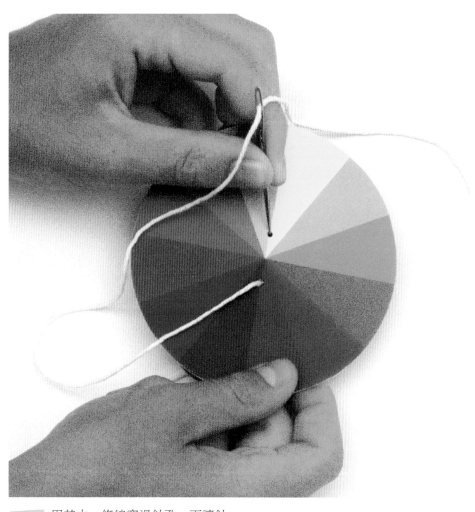

6 線頭拉出來後，兩端一起打一個節。這樣就完成色盤的其中一個握把。

5 用其中一條線穿過針孔，再讓針帶著線穿過兩個洞。

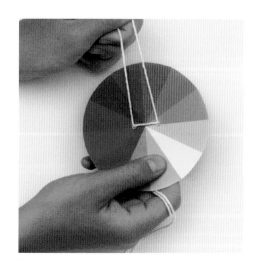

7 重複步驟5和步驟6，在另一側也綁一個握把。

8 抓住繩子的兩端握把，以繞轉方式扭緊繩子——就像在揮動跳繩一樣。

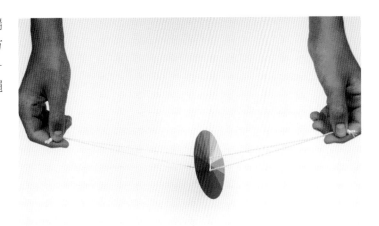

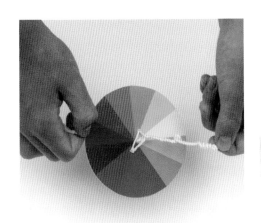

9 持續轉動，直到繩子扭緊為止（扭緊的繩子會捲成一團）。

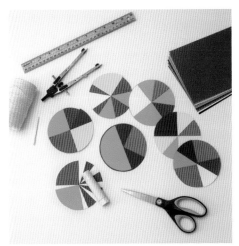

試試看更多色盤實驗，變換顏色的組合。可以將各種顏色剪下，拼貼成色盤。如果限制調色種類——嗯，只用紅色和黃色——色盤轉動後，出現怎樣的現象？你能把顏色混合成其他顏色嗎？試試看，讓色盤的轉速變慢，色盤速度的快慢，會影響你看到的現象嗎？

10 提著握把兩端，同時輕輕向外側拉動繩子。色盤會快速旋轉——注意看，轉動的顏色混合後，出現怎樣的現象。

彩虹的科學

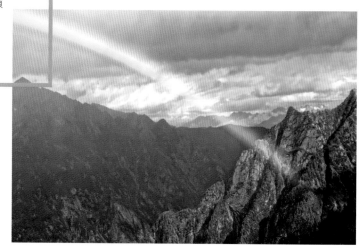

橫跨義大利山嶺的彩虹。

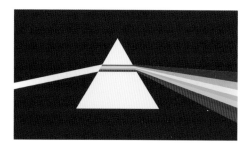

陽光穿透平整的玻璃窗，還是白光；但是陽光穿過稜鏡，就出現了光譜的色光。這樣的現象是什麼原理？

稜鏡的作用：折射的魔法

以**幾何**的角度來看，稜鏡是一種柱體，兩端有相同的形狀與平整的側面。兩端的形狀，決定稜鏡的名稱，例如直角稜鏡，或是三稜鏡。稜鏡柱體的側面都是平行四邊形。

以**光學**的角度來看，稜鏡是一種透明、打磨過的玻璃或塑膠。最常見的稜鏡就是三稜鏡。

科學家及藝術家，運用稜鏡讓光產生彎折。光從其中一側進入，在稜鏡內的傳播速度變慢，而彎折、改變方向，這就是折射。最後光從另一側穿出去。

光穿出稜鏡後，神奇的現象出現了：白光中的色光，也產生彎折，並且根據波長的不同分別散開，這就是「色散」現象。光通過稜鏡並且投射到牆面或其他表面時，會看到美麗的七彩光譜。

為什麼出現彩虹？

彩虹既迷人又美麗。多霧陰霾的日子，順著街道一路走，在轉角處，你忽然看見大自然最偉大的色彩創作。但當你才定睛一看，美景就消失了。

彩虹的出現，需要陽光與雨水天衣無縫的配合。如果你想要邂逅彩虹，太陽必須在你的後方，而你的前方必須要有雨滴或霧氣。午後時光，當雨幕從西邊捲向東邊，最有機會目睹彩虹（下午的太陽偏西，你背對著太陽，會見到東邊的彩虹）。

空氣中的水滴，就像你剛剛讀到的稜鏡，只不過是縮小版。陽光穿透水滴，在水滴後方的彎曲面反彈，稱為反射，陽光離開水滴前再折射一次，最後映入你的眼睛。水滴就像迷你稜鏡一般，使陽光因為色散現象變成七彩光譜。

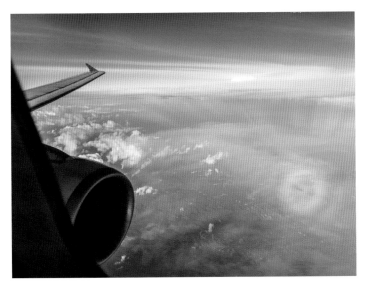

彩虹的終點

你有沒有聽過這樣的說法：「彩虹終點有黃金」？因為彩虹太神奇了，人們會把彩虹和好運或美好的結局聯想在一起。實際上，彩虹是沒有終點的。

我們從地面往上看彩虹，天空的七彩圓弧，其實就是大自然的色盤。完整圓形的彩虹只能在高空見到，因為我們在平地上看彩虹，看不見地平線以下的圓弧。有幸見到圓形彩虹光環的人，其實不多。下一次搭飛機時碰碰運氣吧。

另外，左圖的七彩小環又稱做「觀音圈」，也是陽光與水滴作用的光學現象。

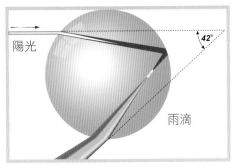

彩虹的數學

下起太陽雨，不一定都能見到彩虹。為什麼呢？因為陽光進入雨滴的方向與人眼的視線的夾角必須是小角度，約42度左右。陽光會透過折射，然後色散到觀察者眼睛形成彩虹，在這樣的角度下，光線強度最高。如果角度太大或太小，都不會在觀察者眼中形成彩虹。

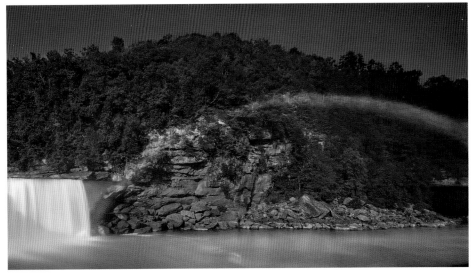

你知道嗎？

你看到的彩虹，是專屬於你的。你看到的彩虹景象，受到光線、雨滴以及視角等因素的影響，站在你身邊的人也看得到彩虹，但是看到的是另一批雨滴的傑作。也就是說，每個人看到的是不一樣的彩虹！

等等！有特例！

「雨加上陽光」是產生彩虹的條件，但是有時候，月光也有類似的效果，這稱為「月虹」。月虹形成的過程和彩虹一模一樣，也是透過空氣中雨滴的反射與折射作用。但，等一下！月球會發光嗎？不會喔，太陽才會。我們見到的月光，其實是反射陽光。所謂的月光，是詩情畫意的表達方式。

顏色的科學

你認識ROY G BIV.這個人嗎？這是誰呀？原來是紅（red）、橙（orange）、黃（yellow）、綠（green）、藍（blue）、靛（indigo）和紫（violet）七種顏色的英文開頭字母的縮寫。對使用英文的人而言，記得這些字母，就記得這七種顏色。

不管是哪裡的彩虹，三稜鏡產生的、花園水管噴出的，或是高掛天空的，七種顏色都照同樣的順序排列：紅在上端、紫在底部。為什麼會這樣呢？答案在於波長。

每種色光都有獨特的波長，與其他顏色的波長不同。紅光的波長最長，範圍從780奈米到622奈米；緊跟在後的是橙光，622奈米到597奈米；黃光，597奈米到577奈米；綠光，577奈米到492奈米；藍到靛的色光，492奈米到455奈米；波長最短的是紫光，455奈米到390奈米。色光的波長依序遞減……瞧！對應了彩虹的顏色排列。

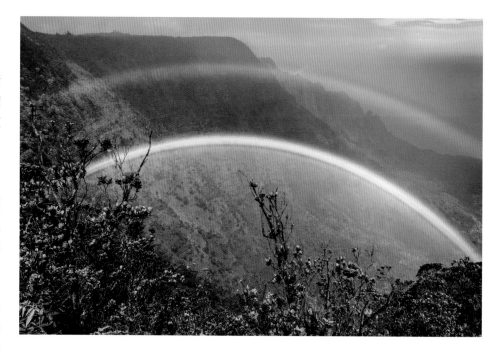

為什麼泡泡上有彩虹般的色彩？

有時候，在肥皂泡泡上，會看到奇妙的圖案或虹彩色。形成泡泡的膜，其實構造像三明治，上下是肥皂薄膜，中間夾層含有水。虹彩的強度，與泡泡膜的厚度不均勻有關係。我們的肉眼無法分辨泡泡膜的厚度差異，但是光線可以。

因為泡泡是透明的，光線會在膜的外層與內層來回反射。隨著不同厚度，會呈現出不同波長的顏色，因此泡泡表面的顏色會隨著泡泡大小以及泡泡膜的厚度而有不同。

☝ 等等！有特例！

一般情況下，彩虹遵循著最上端是紅色的規則；但是你也可能在天空看到例外狀況，罕見的雙重彩虹景象。如上圖所示，第二個彩虹，也就是較模糊的彩虹，顏色排列順序恰好相反。為什麼會這樣呢？

第一個彩虹（較明亮的彩虹），光線在折射出水滴之前，只有在水滴內部反射一次。

第二個彩虹，則是因為光線在水滴內部反射了兩次；換句話說，這個過程反射了第一個彩虹。這樣一來，顏色出現的順序就完全顛倒了！以上圖來看，紫色在最上面、紅色在最下面。這個景象也被稱為霓。

操控彩虹

本次實驗中，你會發現：改變洞口（開口）的大小，將影響你看到的顏色。此外，還要製造出不同長度、形狀與大小的彩虹。你只需要一間暗室、一些簡單工具，包括手電筒、卡紙以及三稜鏡。

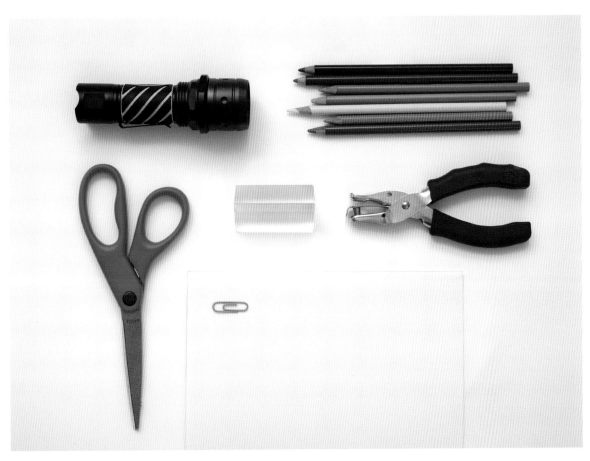

器材與資源

約A4大小的卡紙四張

剪刀

打洞器

迴紋針

三稜鏡

紙膠帶

約75公分的繩子

手電筒（不要LED）

色鉛筆（紅、橙、黃、綠、藍、靛和紫色）

*請注意：手電筒要照射三稜鏡，請用一般燈泡而不要LED燈

1 三張卡紙如圖對折，讓卡紙立起。

2 每張卡紙各剪出一個洞口：
A.第一張卡紙，以剪刀剪一條細縫。細縫的寬度要小於3毫米；長度大於稜鏡的高度。
B.用打洞器在第二張卡紙打洞；
C.用迴紋針在第三張卡紙鑽洞。

3 任選一張卡紙，將手電筒、洞口與稜鏡對齊。

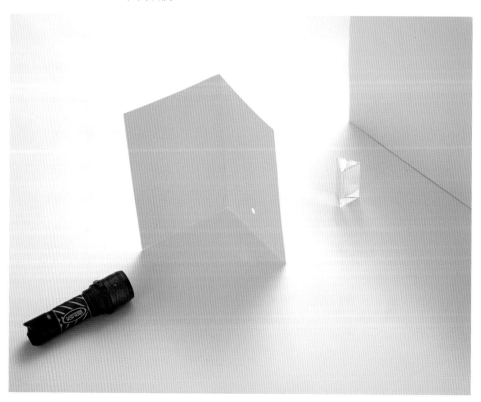

4 關掉房間的燈，打開手電筒。手電筒光源對準洞口，讓光線照射到三稜鏡。接下來改變手電筒位置，觀察發生的狀況。調整光源角度時，會影響彩虹的形狀嗎？改變三稜鏡的位置，光譜的大小會有變化嗎？

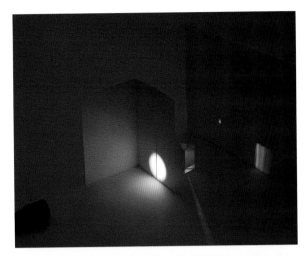

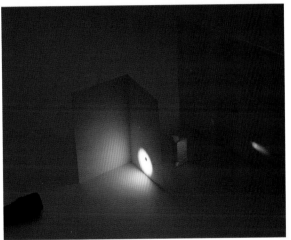

5 利用色鉛筆，把光譜畫在第四張卡紙上。

6 以其他兩個不同形狀的開口，重複步驟3到步驟5，畫下你看到的所有彩虹圖案。

更進一步

你可以讓彩虹在房間到處移動嗎？如果把三稜鏡吊起來、從各種角度照射光線呢？可以用膠帶和線，將三稜鏡懸空吊起；你或許需要幫手！

讓實驗再進一步：如果用裝滿水的玻璃杯取代三稜鏡呢？這次，用膠帶貼住手電筒鏡面、只留一道細縫，讓洞口就在手電筒本身上面。把玻璃杯放在桌邊，卡紙立在地板上，然後關燈。用手電筒對著玻璃杯照射，並調整手電筒的照射角度，隨時觀察彩虹的變化。記錄彩虹的樣貌——可以試著以相機拍攝。

在晴朗的日子，靠近窗戶擺個三稜鏡，室內就會多了彩虹。

透明的色彩

我們眼前的可見光，總共有七種美麗的透明色光。但是色光混合後，就會另外產出數以百計（可能無窮無盡）的顏色。有時候，大自然會自行調色——以夕陽為例，色光一層一層混合覆蓋，出現繽紛色彩。有時候，我們自己也會混合顏色，例如拍攝影片、製作數位影像、印刷紙張、染布，甚至調製蛋糕糖霜等等都是。

「透明顏色覆蓋在另一種不同性質的顏色上，就會產生混合色，不同於原本的簡單顏色。」
——達文西，《繪畫論》(Treatise on Painting)

繪畫大突破

在達文西的年代以前，藝術家替重要人物畫肖像，或是替教堂繪製巨幅作品，都要自己調製「蛋彩」（egg tempera）。蛋彩的調製方法，是將色素細粉和蛋黃混合，然後加上少量的水。蛋彩乾燥的速度極快，乾燥後變得不透明，其實很難混色。

西元十五世紀，繪畫界掀起一場革命，一種新型顏料被藝術家們廣為使用，那就是油畫顏料（oil paint）。達文西就是運用這種媒材的高手之一。藝術家調製油畫顏料時，以磨碎的色素混合油脂，例如亞麻仁油，這樣的組合可讓顏料緩慢乾燥。油畫顏料可以形成非常薄的*透明*顏色塗層，讓底下的顏色顯現出來。

達文西發現，一層一層堆疊薄薄的顏料，可以融合在一起並且模擬出色彩，替陰影、膚色、織品、頭髮，甚至人的眼睛，創造出有景深的光澤感。右圖是達文西畫的天使，就有這樣的效果。

透明油畫顏料讓達文西創造一種錯覺，就是光線似乎從顏料間發散出來。這樣的效果，也讓達文西純熟畫出真實的大氣現象，還有地面景觀豐富的色調。有人甚至說，沒有人能夠超越達文西運用色彩的技術。其實，這就是達文西的尋常風格——他不單是運用新的媒材，還盡可能從中嘗試各種想法。

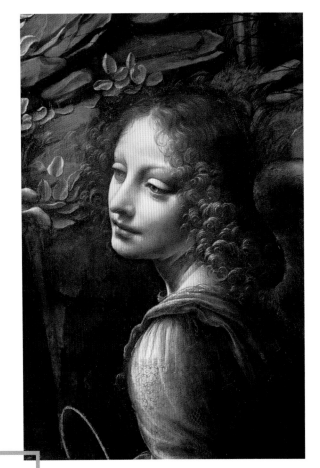

市集攤位中的顏料粉末，供藝術家挑選。

達文西描繪的天使臉龐，出自《岩間聖母》（*Virgin of the Rocks*）的局部。

顏料從哪裡來？

在達文西的年代，油畫顏料不是裝成一管一管的樣子。當時的藝術家，必須親自調製塗料，自行以顏料粉末混合亞麻仁油或是核桃油。問題是，顏料從哪裡來？當年的藝術品供應商，到處搜尋潛在的材料，從植物、花園中的蟲子，到岩石和深埋地底的黏土，就是為了得到可用的顏色。供應商甚至從國外進口半寶石，例如遠從阿富汗引進青金石（lapis lazuli），因為這種石頭可以提取出耀眼的藍色——這是自然界少見的顏色之一。有些顏料，例如顯現橘色的砷，還具有毒性！在顏料攤在畫布之前，已經先發生一趟藝術尋寶了。

從食材創造顏料和染料

植物本身就有天然的顏色。舉例來說，胡蘿蔔富含的有機色素「胡蘿蔔素」，呈現黃、橙與紅色；甜菜根與藍莓的「花青素」，則展現紅、紫和藍色；葉菜類蔬菜，例如菠菜，其中的「葉綠素」就是綠色。本專題中，將運用粉末狀的植物香料製成顏料，以及用你選擇的食物來製作染料，替織品或繩索上色。

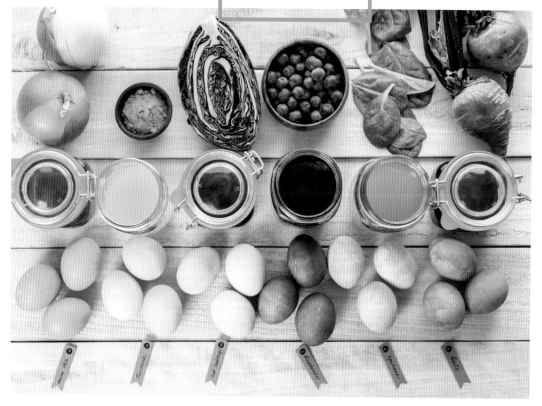

蛋殼上的色彩來自於水果或蔬菜所製成的染料。

專題1：來自食物的顏料

使用水，加上廚房櫥櫃常見的材料，製成半透明、類似油畫的顏料。這些色素會產出近似鎘黃色、赭色、黃赭色以及生赭色等藝術家運用的色彩。

器材與資源

量匙

半匙的色素（例如芥末粉、
薑粉、薑黃粉、辣椒粉、肉
桂粉或無糖的可可粉）

半匙的水

可以微波的小碗

湯匙

半匙的蜂蜜

水彩筆

約A4大小的白色卡紙數張

1 在小碗中加入色素和
水。

2 以湯匙混合色素和水，
調成濃稠狀。

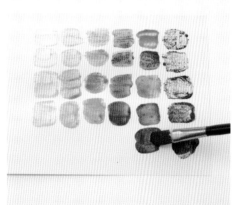

3 加入蜂蜜；此時蜂蜜是結合劑
（binder）。

4 充分混合，然後微波約10秒到15
秒，如有必要就要重複微波。為什
麼要加熱？這樣能讓植物的色素
分解，釋放出色彩（還有香味）。

5 再次混合攪拌，這時——嗯，你
已經做出顏料了！

6 拿隻水彩筆，在卡紙上試試效
果。如果顏料太稀，多加些色
素；太濃，再加一點水。如果想
讓顏料帶有半透明的光澤，加少
量的蜂蜜。

7 一旦達到預計的黏稠度，就可以
畫畫了。忍住不要觸摸畫作上的
顏料——要到第二天，顏料才會
完全乾燥。

專題2：
來自食物的染料

警告：不要吃染料！

在本次專題，你將從植物中萃取天然染料。有些蔬菜或莓果中只有特定部位才能取出染料，有些則整株都可運用，請參考下方圖表。舉例來說，整顆藍莓搗碎後，都可以取出紫色染料，但是洋蔥只有表皮才能產出黃色染料。下次有機會煮洋蔥湯時，把皮留下來吧！洋蔥表皮很乾燥，可以暫放一旁儲存起來，累積到一定的量再抽取染料。

以下的示範，將從藍莓取出紫色染料，如果還想試試其他染料，就自行參考下方圖表吧！方法都一樣。

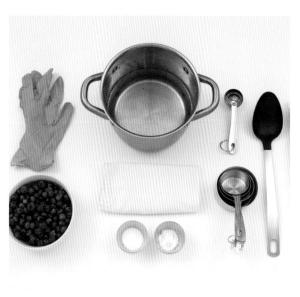

器材與資源

從下表的第二列挑選蔬菜或莓果，需170公克

大鍋子

攪拌用大湯匙

量匙

3茶匙（15毫升）的明礬（酸洗用）

1.5茶匙（7.5毫升）的塔塔粉

約950毫升的水

白色棉布或繩子*，要完全濕透（泡在水中，不斷擰轉）

火鉗

橡膠手套

*一定要用棉質的布或繩子，避免人造材質織品，因為人造材質不易著色。

	紫色	淡黃色	橙色	洋紅色	深綠色
植物名稱	藍莓	洋蔥	胡蘿蔔	甜菜	菠菜
可用的部位	果實	表皮	根	根	葉子
處理方法	將藍莓搗碎	將洋蔥表皮搗碎	將胡蘿蔔刨絲	將甜菜根刨絲	將菠菜葉剪碎
植物色素	花青素	一種酸類物質 (cepaic acid)	胡蘿蔔素	甜菜苷 (betanin)	葉綠素

製作染料：

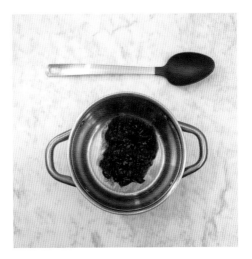

1 依照表中第三列準備材料，將材料放進大鍋裡。

2 將水倒入鍋裡加熱，直到沸騰；煨燉一個小時。

4 戴上橡皮手套，用火鉗小心將布料或繩子從鍋中取出，然後放置在水槽，打開水龍頭沖掉殘留的食物渣滓；流水也會沖走多餘染料。反覆沖洗，直到沖過的水顏色變透明為止——大約需要1至2分鐘。

5 擰乾（或擠壓）布料或繩子，去除多餘水分，然後晾乾。記得用肥皂水洗手。

染布料或染繩子：

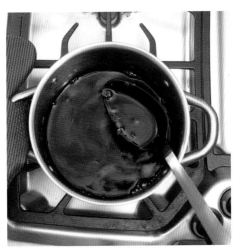

1 把明礬和塔塔粉加入染料，攪拌至充分混合。

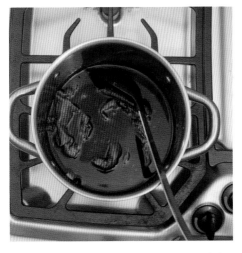

2 將已浸濕過的布料或繩子加進鍋中，直到染料被吸收為止。

3 繼續煨燉，直到布料或繩子上色（至少一個小時）。煨燉愈久，顏色愈深。關掉爐火，讓鍋子冷卻。

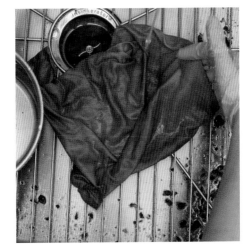

更進一步

如果要讓布料經反覆清洗後不會褪色，就要用以下的浸浴法鎖住染料：取一個大碗，加入兩大匙食鹽（36公克）、半杯（120毫升）醋，還有8杯水（1.9公升）。將布料或繩子浸浴一晚，擰去多餘液體後晾乾。

再更進一步

用上色的織品進行下一步計畫——舉例來說，可以製成手環當伴手禮，或是依照客製需求製作餐巾。

美術與光線的三原色

紅、黃和藍色

藝術家們都知道的，左圖的紅、藍和黃色是色彩三原色，靠著這三種顏色，可以調出綠、紫和橙色這些二次色（secondary colors）。事實上，如果調色盤具備了三原色（以及盤子旁邊再多點黑色或白色顏料），調出的顏色是無窮無盡的，只要稍稍改變比例，就能調出在太陽底下所見到的任何顏色。你或許已經曉得，若把三原色混在一起，會得到棕色或是接近黑色的顏色。

等等！有特例！

如果我們說「混合色光」，而不是混合顏料色素，這時的三原色就是紅、綠、藍，而不是剛剛提到的紅、黃、藍。色光是一種純色（pure color），顏料色素（或者身邊所有映入我們眼簾的物體顏色）是反射色（reflected color）。純色與色素，混色的過程並不相同。若要混合色光以呈現太陽底下的所有顏色，要從紅、綠和藍三色開始。

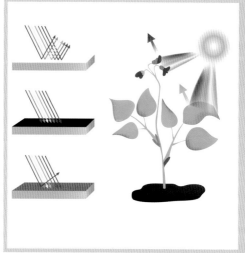

反射色是什麼？

正如你已經知道的，顏色來自光線，而且光線中不同的顏色，波長都不相同。顏料、色素、水果、花朵以及其他我們眼中的物體，都含有某些成分，這些成分會反射特定波長的光、吸收其他的光。就拿紅花來說吧，花瓣只會反射紅光，並且把其他的色光都吸收了。反射的色光，被我們眼中的感光受器接收，形成我們感覺到的顏色。

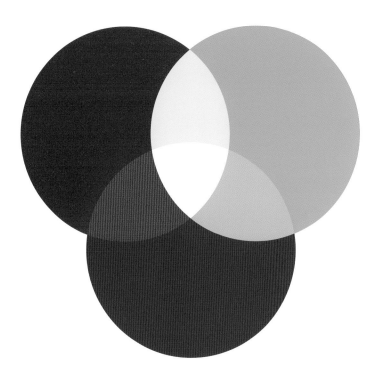

混合色光

設計戲劇燈光以及裝飾櫥窗的藝術家，無時無刻都在混合色光。你猜得到嗎？你每次盯著看的電腦或手機螢幕，也是類似狀況。

電腦不會運用顏料來呈現優美的畫面——電腦用的是光線。混合色光的方式，稱為「加法混色」（additive color）。在電腦螢幕看到的各種顏色，都是透過加法混色，混合紅光、綠光和藍光的結果。

色光重疊，產出的二次色的情況，會是怎樣呢？會得到洋紅、黃，還有一種稱為「青」的淡藍色。看看左圖中央，光線三原色都重疊的區域，並非像混合顏料色素所產生的泥巴般的棕色或黑色，而是白色——這就是太陽光的顏色。

洋紅、黃和青色

這些顏色，聽起來熟悉嗎？可能喔。如果你更換過彩色印表機的碳粉，就會注意到洋紅、黃和青色，就是墨水匣的三種顏色。這三種顏色加上黑色，可印出你需要的所有色彩。

光線的三原色，混合成不同顏色呈現在電腦螢幕上，但當你使用印表機列印時，就是色光的二次色又混合後再印出來。

看看洋紅、黃和青色重疊的效果，居然變回色光的三原色：紅、綠和藍色！（請記住：這是因為印表機的色素，顏色屬於反射色）。再次觀察中央三種顏色重疊區域——變成黑色，就跟混合顏料色素的效果一樣。

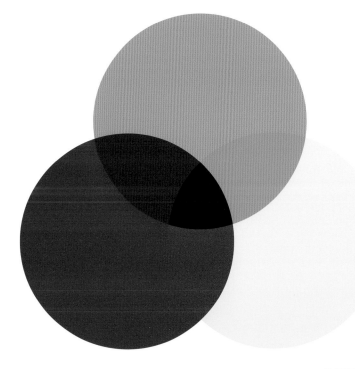

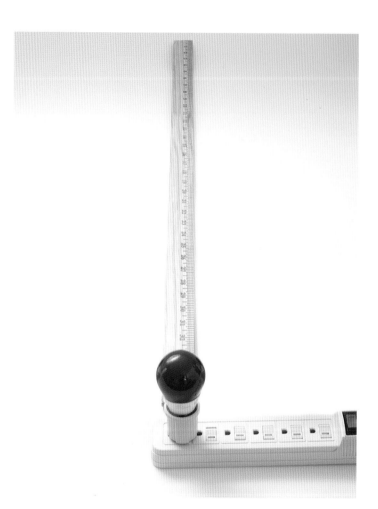

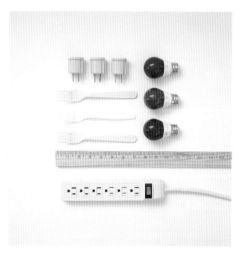

繽紛的影子——
紅、綠、藍

探索不同色光的混合，
讓影子披上繽紛色彩。

器材與資源

白色牆壁或其他大
面積的白色表面

細細的物品，例如
鉛筆、湯匙、叉子
或剪刀

紅、綠和藍顏色的
燈泡各一個（省電
燈泡或LED）*

燈座轉接頭三個*

延長線

長直尺

約A4大小白色卡紙

*在五金行或網路
上都可以買到

1 照上圖擺設器材，直
尺和牆壁呈垂直，用
來測量燈泡與牆壁間
的距離。燈泡距離牆
壁至少要90公分遠。

2 關閉室內光源，打開
燈泡電源，先試試紅
色燈泡。

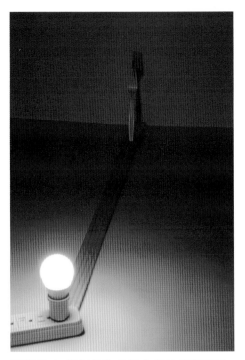

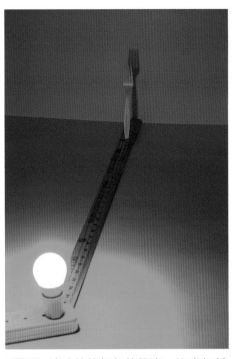

測試1：三個燈泡全部集中投射到白牆壁相同位置。會看到怎樣的狀況？

測試2：讓細細物品更靠近牆壁方向，光源則先靠近牆壁，再移動遠離牆壁。注意觀察：物體離牆壁愈近，影子愈小、輪廓愈清晰。

測試3：在白色卡紙上割一個約2.5公分的小洞，放在牆壁與光源之間。比較一下：洞的大小，與影子形狀有什麼關係？

你還可以想到其他的測試嗎？如果玻璃瓶裝滿有顏色的水，再以燈泡照射，會產生怎樣的效果呢？有顏色的水，會投射本身的色彩嗎？影子是什麼顏色呢？試著以攝影的方式記錄結果。

3 把細細的物品放在燈泡與牆壁之間。

4 試試其他顏色的燈泡。注意每種顏色的燈泡，都會改變白牆的顏色，而影子的顏色都比較深。你會發現，影子和物體排成直線，這是因為光線以直線行進。

5 同時亮起綠色和紅色燈泡，並再多放一個細細物品。注意影子和白牆的顏色變化。你看到幾個影子？影子的顏色有幾種？牆壁上有哪些顏色？

6 換成亮起紅燈泡與藍燈泡，結果有什麼變化？

7 同時亮起三個燈泡，並再放上第三個物品。現在有幾個影子？是什麼顏色？如果燈泡依序是紅、綠和藍，為什麼影子的顏色不一樣？

顏色的視覺語言

「停止」的標誌，以阿拉伯文、日文與英文表示。

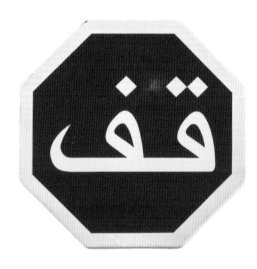

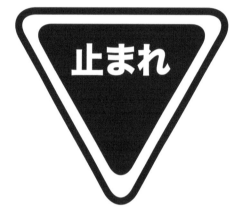

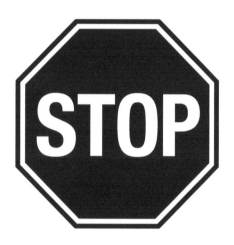

把眼睛閉上，想像以下狀況，你會想到哪種顏色？

摸到燙手的東西

聽到刺耳的汽車喇叭聲

感覺憤怒

感覺興奮

你會不會每次都想到紅色？為什麼會這樣？我們的心智，會快如閃電的將顏色與感官、情緒做出連結。紅色，能使我們連結許多元素——其他顏色也一樣。但是這樣的連結，人人都相同嗎？我們試試看。

顏色代表什麼意思？

每種文化都用顏色來溝通想法。但是，顏色的涵義從何而來？我們詮釋顏色的方式，受到生活地點、信仰思想、周邊人群，或是我們聆聽的音樂等諸多因素影響。

有些時候，顏色的涵義十分實用：紅色被大家當作「停止」的意思，因為紅色很顯著。

有些時候，顏色的選擇與季節有關係：如果你在布置春天派對，應該不會選擇橙色或金色，這兩種顏色令我們想起秋天的葉子和南瓜。

有些時候，顏色與愛國情操有關係：各國國旗的配色，都有獨特的涵義。你可以研究看看，找出顏色的用意。

你每天看到的顏色，有沒有特殊的意義呢？這些顏色，在其他國度是否有相同的意思呢？

以下是不同文化看待顏色的一些例子。同一種顏色，在某個文化表示快樂，但在其他文化裡卻是代表憂愁。你今天穿的衣服是什麼顏色？請小心注意！

白色

亞洲：死亡；厄運
印度：憂傷
納瓦荷印地安人：清晨；東方
秘魯：健康
西方文化：優雅；婚禮
全球各地：和平

紅色

亞洲：婚姻；興盛；幸福
印度：純淨；婚姻
非洲象牙海岸：死亡
回教文化：熱
紐西蘭：貴族；神聖
南非：哀悼
西方文化：愛；熱情；憤怒

黑色

非洲：成熟
亞洲：知識
中國：小男孩
歐洲：叛逆
納瓦荷印地安人：
夜晚；北方
泰國：厄運
西方文化：哀悼；尊敬

橙色

亞洲：勇氣；健康
埃及：哀悼
印度：火；好運
西方文化：樂趣；創意

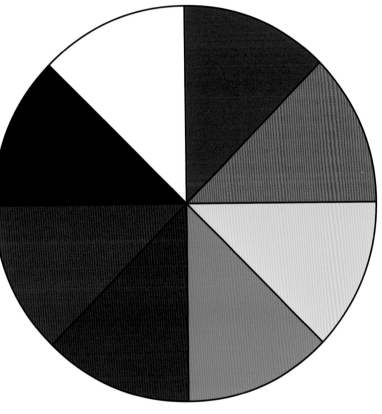

紫色

伊朗：未來
日本：啟蒙
拉丁美洲：死亡
泰國：哀悼
烏克蘭：信念
美國：榮譽；勇氣
西方文化：皇室；財富

黃色

中國：榮譽；皇室
埃及：幸福；福氣
歐洲：怯懦；妒忌
印度教文化：春天
日本：勇氣
納瓦荷印地安人：黃昏；西方
西方文化：雀躍

藍色

中國：女孩
埃及：神聖
法國：皇室
伊朗：哀悼
中東：安全；療癒
納瓦荷印地安人：白晝；南方
西方文化：男孩；信任；悲傷

綠色

中國：美德
愛爾蘭：愛國心
回教文化：好運
日本：新生命
西方文化：春天；妒忌；好運
全球各地：生態

幫顏色取名字

當一家公司推出新商品，大至汽車小至指甲油，其中最有趣的挑戰之一，就是挑選與顏色匹配的名稱。像是「火熱紅」唇膏、「爆炸螢光綠」球鞋，「墨西哥捲餅棕色」。我們可以試試這個實驗：根據你看到顏色當下的想法，幫以下的顏色取名字。第一眼印象最棒！把名字記錄下來。如何運用這些顏色？也記錄下來。接下來，把這些顏色秀給朋友欣賞，也請他們依樣畫葫蘆記錄想法。關於顏色的聯想，你和朋友所見略同嗎？

CHAPTER 2

影子和光線
SHADOW AND LIGHT

達文西針對曲面鏡的光線反射，進行了許多研究，都記錄在筆記本上。圖中的右頁，達文西詳細記錄凹面鏡（等直徑）的運用狀況：「曲度較小的鏡面，會反射最多光線到焦點，這樣一來，就會快速劇烈的生火」。

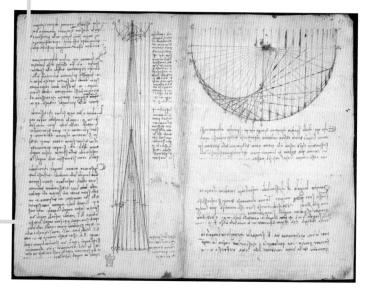

光的本質

每位藝術家在繪畫或雕塑的時候，都必須考慮到光線，而且達文西對於光線的科學也很感興趣。達文西了解，當掌握到影子和反射的科學原理，就可繪出寫實的畫作。

達文西針對光線的行進與反射，在筆記本中寫滿一頁又一頁的研究。他了解光線從光源出發後，以直線方式行進；光線碰到表面，又以某種角度反射。因為達文西總是在尋找萬物間的關聯，他在研究過程發現：光線反射的定律，同樣適用於撞到平面而反射的皮球與聲波。

彎折的光線

當達文西還是小男孩時，他待在安德烈·德爾·委羅基奧的工作室，那時他就懂得善用光線直線行進的特性。他會研磨玻璃鏡片，並且運用曲面鏡把陽光（以及熱能）聚焦到平面上。這樣一來，就可以利用光線來生火，或是熔化焊接材料來焊接金屬雕塑品。

凸透鏡和凸面鏡的表面，是往外凸出；凹透鏡和凹面鏡的表面，則往內凹進去。凹凸兩種不同形狀的鏡面，以不同的方式聚光與反光。凸透鏡（右圖上方）將光線向內聚集，因此光線先集中於一點之後再發散；凹透鏡（右圖下方）則將光線向外發散出去。

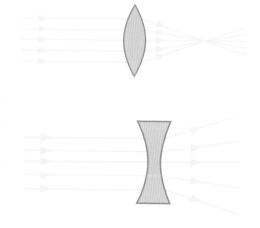

達文西利用這些原則，不僅能聚焦光線（運用凸透鏡）來提高表面的溫度，還可投射光線（運用凹透鏡）幫助閱讀。他更設計出特殊功能的燈具，把曲面鏡放在光源後方，讓油燈或蠟燭的光源大幅的向外擴散。

利用反射來改變光線

用兩種方法，測試光線的方向與效果。

專題1：
用軟性塑膠鏡放大光照

用曲面反射光線，看看產生怎樣的效果。你需要一片軟性塑膠鏡——藝術或手工藝用品店、五金行以及網路上都有販售。

器材與資源

人力資源：兩位朋友

約A4大小的白色卡紙

約A5大小的軟性塑膠鏡

橡皮筋兩條

手電筒

筆記本和鉛筆

請注意：要在暗室內進行實驗。

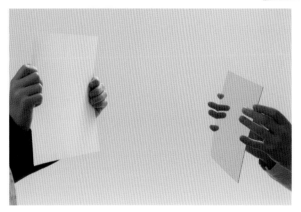

| 1 | 請第一位朋友豎起白色卡紙，第二位朋友則豎起軟性塑膠鏡，對著卡紙。確定兩個物件都是平整狀態，而且位於同樣的高度。 |

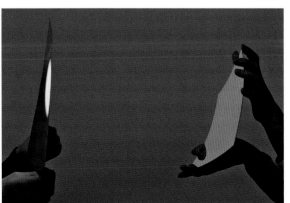

| 2 | 用手電筒照射鏡面，觀察反射到白色卡紙上的光線，並記錄你的觀察結果。 |

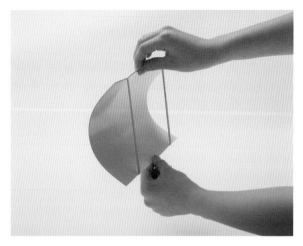

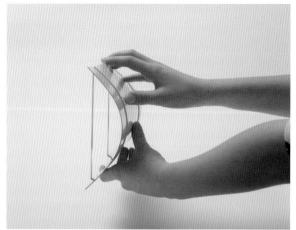

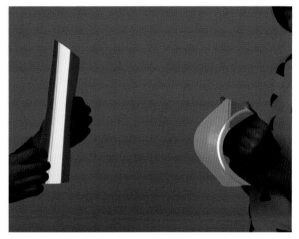

3　請第二位朋友將鏡面彎曲，讓兩端彎離卡紙（變成凸面鏡）。用一或二條橡皮筋固定住曲面。反射到卡紙的光線有怎樣的變化？記錄下來。

4　請第二位朋友將鏡面彎曲，這次兩端朝向卡紙彎曲（變成凹面鏡）。反射到卡紙的光線有怎樣的變化？記錄下來。

發生了什麼事？

當鏡面是平整狀態時，光線能均勻反射到卡紙上頭。而鏡面變成凸面鏡後，反射的光線會向四周發散。但當鏡面變成凹面鏡，反射的光線會聚焦，集中在卡紙上。

專題2：
用白色板子來打光

反射光與直射光的照射方式不同，與兩個朋友，一起在可以稍微變暗的房間中做實驗看看。

器材與資源

椅子

手電筒（或是沒有燈罩的小桌燈）

大張的白色海報板

1　讓朋友坐在椅子上。

2　房間保持微暗，打開手電筒光源，光線投射在朋友臉上（不要直接照眼睛！）。觀察看看，直接的光源如何產生明暗強烈的影子。

3　請第二個朋友手持海報板，靠近第一個朋友的臉龐。手電筒光源朝著板子照去，讓反射的光線落在朋友臉上。朋友臉上的影子，發生怎樣的改變？改變海報板的角度，直到臉上的光最明亮為止，這時的陰影像什麼？

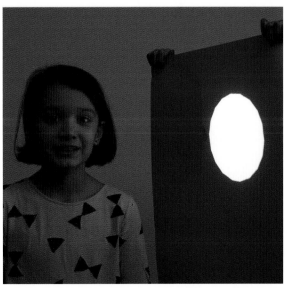

發生了什麼事？

你運用反射的光，改變光源和陰影的效果。人像攝影師通常以這樣的方式，製造出較為柔和的光源，可讓模特兒的臉龐變得更年輕。

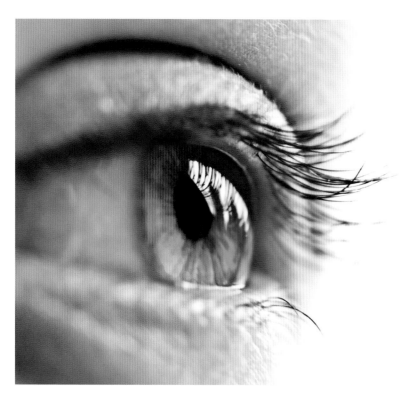

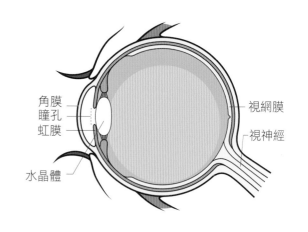

角膜
瞳孔
虹膜
水晶體

視網膜
視神經

光線與眼睛

讓我們瞧瞧

我們需要光線，光線不只讓我們看到顏色，也讓我們看清四周環境。「看到」這個過程，其實是個很有意思的現象，因為假如只靠眼睛的話，我們會看到上下顛倒的景物！我們還需要大腦的處理，讓景物轉回到正確的位置。

眼睛如何成像？

光線首先透過*角膜*進入眼睛，角膜是眼睛前方的透明保護層。接著，角膜引導光線穿入*瞳孔*。瞳孔在*虹膜*中央，就像是一個黑點；虹膜是眼睛中具有色彩的部位。其實，瞳孔並不是一個點，而是一個開口，可以隨著入光量變大或縮小。

光線通過瞳孔，進入後方的*水晶體*，水晶體再把光線引導到眼睛後面的*視網膜*。視網膜上具有接受光線的細胞——桿細胞與錐細胞，由這兩種細胞「解讀」而形成畫面，此時我們看到的景物是上下顛倒。

為什麼會上下顛倒？

如果你的眼睛不是球狀，而是跟骰子一樣的方正，那麼，眼球表面和水晶體就會是扁平狀。這樣一來，光線通過水晶體時，就跟通過你家窗戶一樣，影像投射到視網膜時，上下位置是正常的。

但是，眼球和水晶體表面都是凸面，光線穿透時，會產生折射。當光線彎折，上下端的光線交叉，最後形成的影像就上下顛倒了。視網膜細胞，透過*視神經*傳送電訊號，把影像訊息傳給大腦，而大腦再把影像翻正。

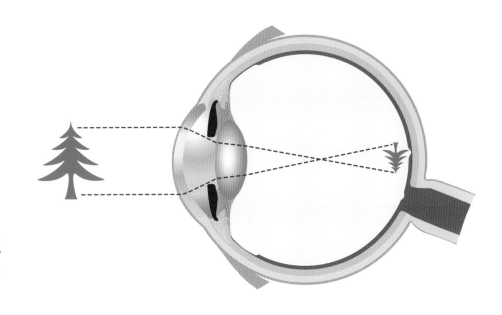

光學小百科

英文當中optic這個字的涵義，指的是「跟眼睛有關的」。像「視神經」（optic nerve）是身體諸多神經當中，負責將影像訊號從眼睛傳送到大腦的神經；而「配鏡師」（optician）測試你的眼睛，協助你挑選一副合用的眼鏡；「眼科醫師」（ophthalmologist）是專門處理眼睛問題的醫師。「視錯覺」（optical illusion）則是一種愚弄眼睛的錯覺。

照相機的眼睛

在十九世紀開端，照相機就已經問世了，相機的結構設計就好比是裝在盒子裡的眼睛。鏡頭蓋保護相機的鏡頭，好比角膜保護水晶體一樣。相機的光圈，或是鏡頭前的開口，作用就跟瞳孔一樣——會針對光線狀況而調整。相機的鏡頭，把光線聚焦在相機內部的後方，如同水晶體與視網膜的關係。早期的相機，後面都有一塊玻璃板或底片，可用來記錄影像。

光線通過鏡頭後，和眼睛一樣，都會產生上下顛倒的影像，但是相機不需要大腦把影像轉正。你取出玻璃板或底片，把影像沖印成相片後，再自行翻轉相片就可以啦。

製作暗箱相機

器材與資源

紙箱（鞋盒的效果
很好）

5公分寬的防水膠帶

鉛筆

尺

美工刀（請大人協助
使用）

切割墊

剪刀

蠟紙

厚鋁箔紙

衣飾針

圖釘

大塊不透光的布料（
毛巾或桌巾都適合）

做一個暗箱相機，並進行實驗。「暗箱」，顧名思義表示「黑暗的空間」。在比達文西更久遠之前的年代，藝術家與科學家已經對暗箱相機有濃厚的興趣，他們會把房間當作一個大箱子，製作特大號的相機。

最簡單的暗箱相機是利用針孔做為開口，光線由此進入箱子裡。針孔是由別針刺穿而成的小洞，因為洞口太小，只允許少量光線會聚進入，最後形成上下顛倒的影像。你還可利用便宜的放大鏡，擺在針孔後面，實驗看看結果。

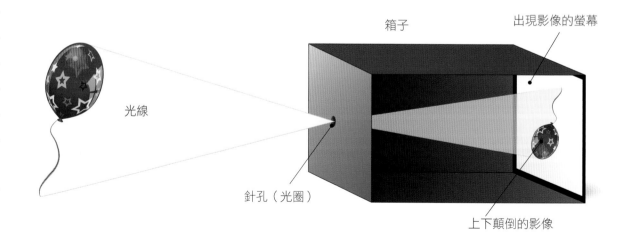

箱子

出現影像的螢幕

光線

針孔（光圈）

上下顛倒的影像

準備箱子：

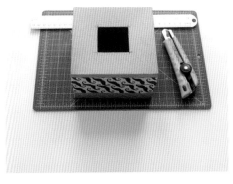

| 1 | 用防水膠帶封住箱子的任何開口或縫隙，包括邊緣、接縫和角落。 | 2 | 在箱子前後兩面的中央都畫上一個5公分×5公分的正方形。 | 3 | 用美工刀割下兩個正方形，其中一個正方形缺口做為觀看的視窗，另一個做為光線進入的開口。 |

製作視窗

1 用剪刀剪出7.5公分×7.5公分的蠟紙。

2 把蠟紙放在其中一個5平方公分的正方形缺口上方，用防水膠帶黏合。

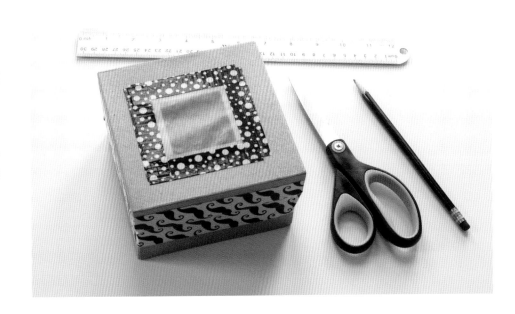

製作三個光圈

1 用剪刀剪出三個7.5公分×7.5公分的正方形鋁箔。

2 在三片鋁箔的中央，分別戳一個小洞做為光圈：

A.用衣飾針刺一個小洞——直徑大約0.8毫米；

B.用圖釘刺一個小洞——直徑大約1.6毫米；

C.用鉛筆筆尖刺一個稍大的小洞——直徑大約3毫米。

3 挑選洞口最小的那塊鋁箔，放在箱子的另一個正方形缺口上面，記得洞口要在正中央。

4 用防水膠帶把鋁箔黏合，所有的邊緣都要貼牢，確保光線只能從洞口進入。另外兩張鋁箔待會再用。

準備開始觀察：

1 打開燈，手持暗箱相機，讓光圈洞口正對著光源。蠟紙視窗距離眼睛大約20公分。

2 用衣服或毯子等蓋住頭部和視窗，阻絕眼睛接收光線。衣服不要蓋住光圈。

3 從視窗平穩看過去，你很快就會看到燈的影像。你注意到什麼呢？光源的上下位置是正立的還是顛倒的？影像有左右相反嗎？明亮度如何？影像清晰嗎？

4 替換其他大小不同的光圈，再進行實驗看看。

5 記錄你的觀察結果。洞口愈小，得到的影像愈清晰。大的洞口，影像也會隨之變大，但是清晰度就降低了。這是為什麼呢？因為當洞口變大，進入的光線來自更多角度，影像就會變得模糊朦朧，但是面積會變大。

讓影像更大！
在箱子內擺上放大鏡，看看效果如何。用膠帶把放大鏡固定在洞口後方。

比大再更大！
創造巨型暗箱相機，找個超大箱子，讓你和另一位朋友都坐得進去。

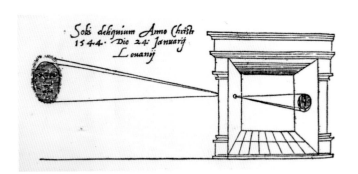

這張圖的繪製時間是1544年1月，是最早出版的暗箱相機繪圖，從圖中可見，房間大小的空間被當成暗箱來用。畫中顯示，使用暗箱相機來觀測日食。

影子的本質

《蒙娜麗莎》手部的細節，
大約繪於1503-1506年。

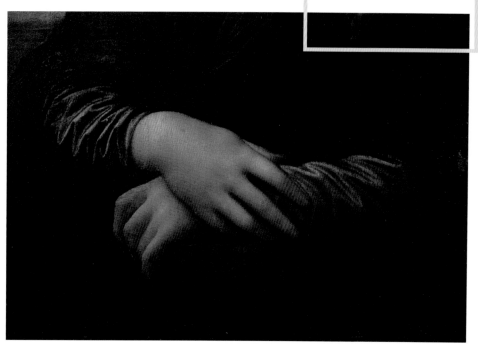

影子的定義

當物體的一部分或整體擋住了光源，就
會產生影子。探索影子，最簡單的方
式，就是和朋友一起創作肖像剪影。

「影子，是身體展現外形的方式」，達
文西這樣寫著。這意味著，影子，讓我
們感知物體具備三度立體空間的特質。
大多數人看到影子都不會多想，但達文
西會。達文西在筆記本裡面針對影子寫
下一頁又一頁的筆記。

達文西知道，陰影對藝術家至關重要。
光線讓我們看到顏色，但是少了陰影，
我們只會看到扁平單調的顏色。

要是少了陰影，上圖《蒙娜麗莎》的雙
手便會呈現單一的米色，好比從色紙剪
下來直接拼貼一樣。陰影能創造出豐富
的色調，讓雙手看起來有立體感，讓指
頭圓潤，你似乎可以伸手探入畫中，和
蒙娜麗莎握手。

仔細瞧瞧蒙娜麗莎的指頭，就會看出達
文西的另一個巧思——陰影的顏色不只
一種。他這樣寫著：「陰影可以是極度
的深黑，但也可以是極度的缺少黑
色。」陰影的變化從淺色一直到幾近全
黑。圖畫中雙手的米色，隨著跟光源的
距離變遠，米色也愈來愈深。

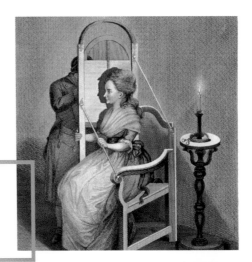

右圖特殊的座椅和螢幕組件，以「精確又便利的剪影繪畫機」當作廣告賣點，年代大約是1790年。

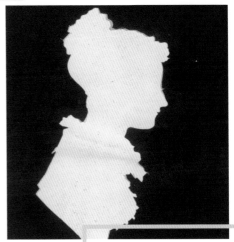

莎拉・法拉第（Sarah Faraday, 1800-1879）的剪影，出自他的科學家丈夫麥可・法拉第（Michael Faraday）的筆記本，1821年。

畫出剪影

你需要一大張紙、紙膠帶、桌燈、小凳子或矮背的椅子、一位朋友、一枝鉛筆。先將紙貼在牆上，把桌燈擺在離牆壁數十公分遠的桌子上，凳子則放在桌子和牆壁之間。請朋友坐到凳子上，然後打開桌燈，讓朋友的影子投射在紙上。你可能要調整紙張高度，或是桌燈與牆壁的距離，來找到滿意的影子。你也可以善用桌燈的角度，營造出趣味盎然的長影子。

用鉛筆描出剪影的輪廓（不需要太在意細節，否則朋友擺姿勢就累了），完成描繪後，把紙張從牆上取下，欣賞原圖，或是剪下來貼在對比色的背景上。黑圖配白底，或白圖配黑底，是肖像剪影的傳統配色方式。

你也可以在戶外依樣畫葫蘆，使用相機幫助你完成影子的實驗，以同一個姿勢、不同時間拍攝影子。

剪影熱潮

18世紀晚期，開始掀起一陣剪影狂熱，而這股熱潮持續了好幾十年呢！藝術家帶著「剪影機」遊走四方，而且剪影機可以架設在顧客家裡。整個家族都可以製作肖像，最常見的是迷你版肖像。藝術家透過調控人物、光源與透明螢幕的距離，來決定剪影的尺寸。描圖紙就貼在螢幕的另一面，方便讓藝術家描下輪廓。藝術家以墨水填滿圖案，也可以把輪廓剪下來，黏在另一張紙上。

表演皮影戲

器材與資源：

鉛筆

紙

重磅卡紙或厚紙板

剪刀或美工刀（請大人協助使用）

細長的木棒或竹筷

膠帶

打洞機

兩腳釘

繩子

白布

沒有燈罩的桌燈

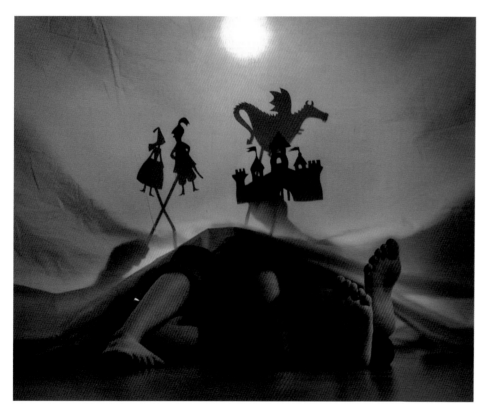

透過用紙偶說故事的過程，來探索更多影子的玩法——這可是一千多年前起源於中國的藝術（皮影戲）。

和朋友合作，將喜歡的童話故事搬上皮影戲舞臺，也可用自己的原創故事，自製紙偶角色。

首先要搭建舞臺，在門廊或晾衣線上懸掛起白布。你的觀眾在白布的一邊欣賞，你和朋友則在另一邊表演，桌燈要放在你的後方。你可以躺下來，運用小棍子操控紙偶。

你的紙偶至少做到25公分至30公分的尺寸，讓另一邊的觀眾可以輕鬆且清楚的欣賞。你可以讓角色的某些部位醒目誇張，例如爆炸頭、大鼻子、細瘦的長腿等等，幫助觀眾辨認角色的身分。

1 先列出皮影戲表演的角色清單。決定哪些角色的身體需要活動、哪些角色的身體固定不動。

2 身體固定不動的角色，只要在卡紙或厚紙板畫上輪廓，注意髮型、帽子、手臂、腳的位置，以及其他可供辨認角色的特徵。以剪刀或美工刀沿著輪廓裁下，將紙偶平放、反面朝上，把木棒擺在紙偶中央，然後用膠帶黏牢。

3 需要用腿、手、嘴、翅膀等部位來運動的角色，首先在卡紙上畫出軀幹部位，然後再分別畫出可以移動的部位。舉例來說，如果角色的手臂要能夠揮動，請先畫肩膀到手肘、再畫手肘到手指頭。請記住：每個部位之間的連結區域要預留約1.5公分，以便接合。

4 剪下個別部位，用打洞機在接合處打洞，然後以兩腳釘固定。

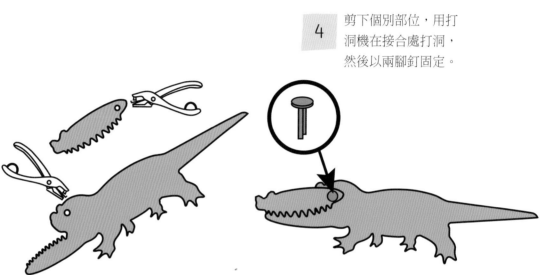

5 紙偶反面朝上，軀幹和每個可移動的部位，都用膠帶黏合木棒。舉例來說，如果你的紙偶的兩隻手臂都要動，則軀幹需要一根木棒，另兩隻手臂各要一根。

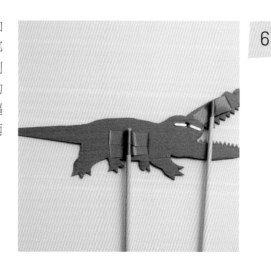

6 現在到布幕後方，打開燈，臉朝上躺下，並立起紙偶。請一位朋友關掉房間其他光源，到布幕前方瞧瞧，確定紙偶的影子夠清晰。

7 皮影戲開演囉！

更進一步
做些實驗看看，讓你的皮影戲發揮最極致的效果。

1 紙偶靠近布幕時，出現怎樣的效果？紙偶遠離布幕時，影子如何改變？

2 試著移動光源，改變光源的位置與角度。請朋友幫忙移動，你來觀察。影子產生怎樣的變化呢？

3 利用有色塑膠片替紙偶增添色彩。用塑膠片剪出剪影，做為戲偶，也可以剪下塑膠片，黏貼在紙偶身上的部位。

難題考驗：
需要24格圖片來產生1秒的電影。那麼65分鐘的電影，需要多少張圖？

4 讓紙偶影子投射在牆上，你如何讓影子顏色變深？如何讓影子變朦朧？

5 試著替紙偶舞臺設計背景，讓紙偶在背景前面演出。

這是洛特·賴尼格創作的《阿基米德王子歷險記》劇照，1919年。可以發現紙偶做工的細緻程度。

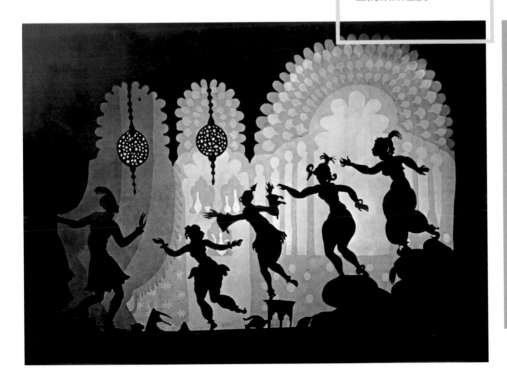

剪影動畫
德國藝術家兼導演洛特·賴尼格（Charlotte "Lotte" Reiniger）在1926年創作了世界最早的紙偶剪影動畫之一，劇名是《阿基米德王子歷險記》（*The Adventures of Prince Achmed*）。洛特發明了稱為「剪影動畫」的技術，這是「逐格動畫」的一種形式。她剪下精緻的紙偶，集合了幾千張相片，製成默劇，賦予童話故事生命力。

運用明暗法的繪圖

這是哪種繪畫技法？

明暗法的義大利文是 chiaroscuro，發音是「kyarro-skooro」，意思就是「明暗」。在藝術家看來，「明暗法」就是運用光和影的對比，讓畫面呈現出三度立體空間。達文西認為，畫家的首要目標，就是能讓圖像從平面之中栩栩如生的走出來。

起先，達文西向委羅基奧學習技術，在他的工作室當小學徒，並不會處理到重要畫像的臉部和手部。他負責人物的衣著，本尊容貌則由大牌畫家完成。但是達文西在描繪紡織品與衣服的過程中，他發現到要讓繪畫逼真、讓觀眾覺得手可以觸摸得到的首要條件，便是要精確掌握光影。

達文西研究織品的皺褶，運用明暗法畫出美妙的成品，大約1475-1480年。

山德羅‧波提且利的作品《少女的肖像：西蒙內塔‧維斯普奇》，1485年。

達文西的作品《米蘭宮廷女子肖像》，約1490-1495年。

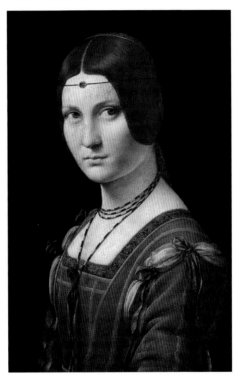

全都是黑與白

其實可以運用多種顏色來表現明暗法，但是單純用黑與白，最容易讓你掌握箇中妙趣。你可以在雜誌中尋找包含銀色的照片，以此試試明暗法。你將會需要黑色或灰色的畫圖紙，還有黑色與白色的粉筆或粉蠟筆。

一開始，先淡淡的畫出輪廓。接著，以色調漸層的方式，先畫出最明亮的白色，然後是帶灰的陰影，最後是最深的黑色。棉花棒也是有用的繪畫工具，或者可用軟布或衛生紙繞著食指，然後塗抹畫面，來調和粉蠟筆的色調。誰知道黑＋白＝銀色呢？

在達文西的年代，大部分藝術家認為的有效技法，與明暗法反其道而行。他們依賴輪廓線，來營造出立體的效果。上面兩幅作品，就可以看出差異：左邊是西蒙內塔‧維斯普奇的肖像（她是佛羅倫斯大商人，亞美利哥‧維斯普奇的姊妹），這是山德羅‧波提且利（Sandro Botticelli）在1485年的作品；右邊是達文西約在1490年的作品，被認為是來自米蘭的魯克雷齊亞‧克里薇莉的肖像。

兩張肖像都很美麗，但請注意，波提且利是運用輪廓畫出外形，然後在輪廓內上色；達文西的肖像則充滿柔軟的邊緣。他運用明暗法描繪陰影，讓年輕女子的鼻子、下巴以及絲絨的衣袖顯現自然的圓潤狀態。

描繪純白的靜物

把靜物擺好，畫出完全無彩色的畫，
探索影子與光線的效果。

器材與資源

大張的白紙或白色
桌布

當作靜物的白色物
體（如碟子、馬克
杯、盒子、衣物，
或者立體的紙模
型）

手電筒

畫板

鉛筆

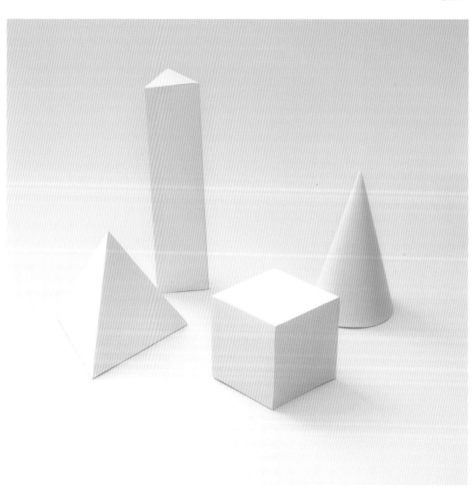

1 在桌面蓋上白色桌
布或白紙，用手邊
的物體，安排靜物
場景。可以是幾個
空的白色禮物盒、
白球或是用白紙黏
合做成的圓柱體或
圓錐體。

2 關閉室內的光源，用手電筒或桌燈朝著靜物照射。

3 畫下你看到的狀況，利用明暗來營造靜物的立體感。

試試看：

用不同方式調整光源。光源靠近靜物時，你注意到明暗或影子有什麼變化？光源遠離靜物呢？光源在靜物後方，會怎麼樣呢？要怎麼調整光源，影子才會變長或變短？

影子是天然的指針

在達文西的年代，時鐘不是方便隨身攜帶的東西。下圖是達文西設計的機械鐘。

操控影子

在達文西的年代，機械鐘已經問世了，但是體積非常巨大、重量非常驚人，數量也非常稀少。當時人們的住家沒有時鐘，在大部分的工作場所也沒有；但大家仍然可以知道時間。人們只要掌握太陽的方位以及陰影，就能推斷時間。

早晨時，太陽在東邊天空的低點，這時影子細長且朝向西邊。

由於地球自轉，天空的太陽漸漸往西邊移動，陽光的角度也改變了，從下午開始，影子愈來愈長。

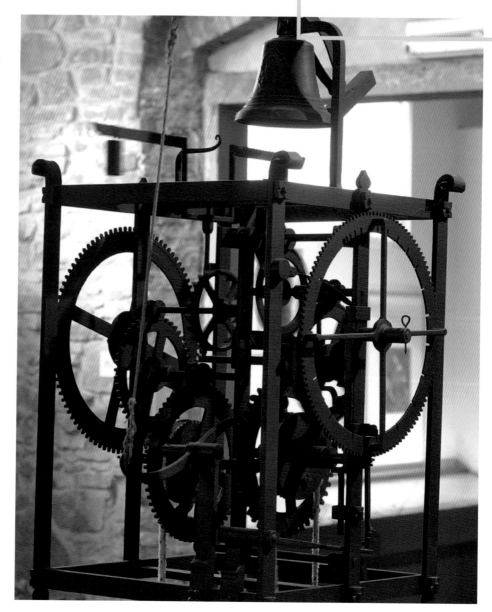

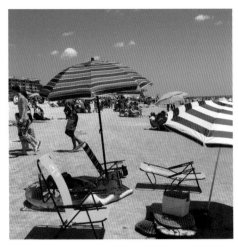

中午時，太陽在頭頂正上方，這時影子就在腳下。從圖中海灘傘底下的陰影可推知，當時大約是中午。

下午中段，這時影子是完整的，可以從影子看出物體原有的樣貌。

最後，接近傍晚了，這時太陽快要西下，影子朝向東邊，有著奇妙誇張的拉長形狀。

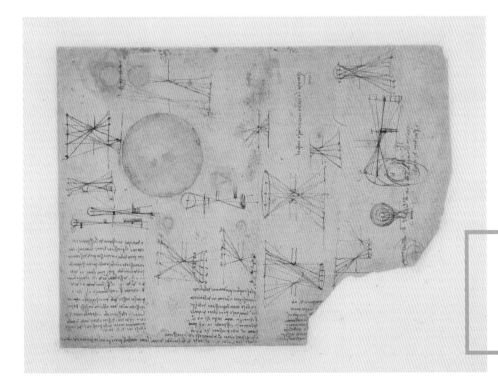

如果你生活在沒有手錶、時鐘，而且顯然更沒有手機的年代，就必須瞄一下自己或別人的影子，快速的推算時間。

事實上，影子比你的認知更像時鐘。在一天當中，影子不斷的改變，早晨時從西邊出發，下午時到東邊，遵循著順時針的方向移動。

達文西對於光與影深深著迷。從左圖的素描可知，影子如何隨著不同的光線角度而改變。

製作你的日晷

早在機械鐘問世之前，人們用棒子插到地上，藉由棒子投射到地上的影子，就可以報時。這是行得通的，因為在白天時，影子會以順時鐘方向不停移動，正如你剛剛讀到的。

人們發現，「晷針」（gnomon）以某種角度插入土裡，可以精確測量時間。原因是這樣的：地球自轉的軸，也有一個傾斜角度；晷針入地的角度，必須配合所在地區的緯度。所以，想要自製日晷，首先要確定你所在的緯度。

gnomon，源自古希臘文，意思是「知道事實的人」。

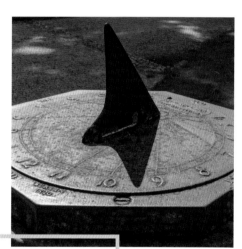

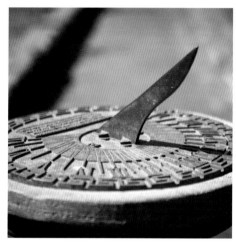

讓計時精確的關鍵是，晷針的角度要配合所在地的緯度。

猜謎時間：

計時器當中，日晷的零件算是最少的。哪種計時器的零件最多？

你猜，圖片裡的機械手錶有多少個零件！

答案：

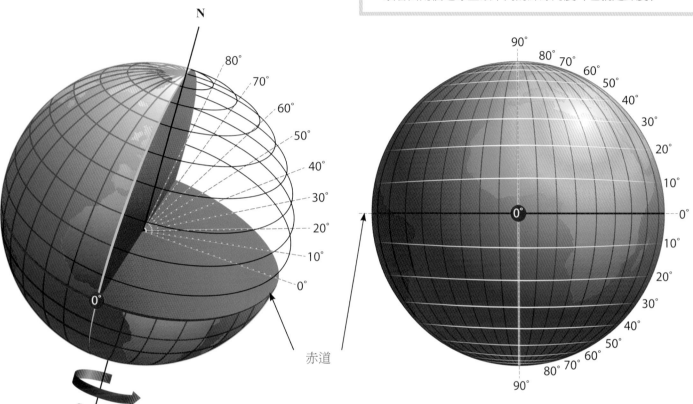

地軸就像一根看不見的軸線，讓地球繞著它運行。緯線是假想的輔助線，最長的是赤道，就是環繞著地球中央的線，其他每條緯線，都和赤道平行，位於赤道以北或以南的位置。下圖可以看出兩個地球上頭不同的緯線角度（也就是緯度）。

赤道

找到你的緯度：

你可能會查閱地圖或上網搜尋，來找所在地的緯度。摩洛哥的馬拉喀什，31.6度；英國的倫敦，51.5度；澳洲的墨爾本，37.8度；法國的巴黎，48.8度；烏拉圭的蒙特維多，34.9度；日本的東京，35.68度。寫下你居住區域的緯度數字，並且記著。

找到觀測的平面和棒子：

接下來，需要做點戶外調查。找一塊平坦的基地，能夠平穩架設你的日晷。光禿禿的地點最好，你做的記號可以一覽無遺。你還需要挑根堅實的棒子——大約數十公分長，老舊的掃帚柄、花園的圍籬或是筆直的樹枝都行。

如果棒子足夠堅固，還可以請人協助你，用美工刀將一頭削尖，然後以錘子敲進土裡。如果不能用錘子敲，也可以

用鏟子挖洞，再將土壤緊密回填。還沒結束喔！目前只找到場地和棒子而已。

觀測的時間：

挑一個晴朗早晨架設工具，大約需要20分鐘。每小時觀測做記錄，大約花費5分鐘。

器材與資源

黑色麥克筆

一張紙

小圓石（大約50-60顆）

量角器

棒子

指南針

有鬧鈴的手錶或時鐘

1　把所有的器材都搬到平坦的空地。

2　挑12個石頭，用麥克筆標記數字，從1標到12，這可以標示日晷的時間。

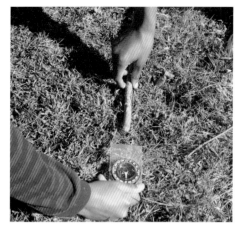

3　運用指南針找到北方，將棒子平放在地上，朝向北方。

4　用量角器量出緯度的角度。棒子以這個角度插入土壤。注意使棒子仍朝向北邊，這樣的目的，是要使棒子（晷針）和地軸以同樣的角度傾斜。

5　讓鬧鈴設成每個整點時響一次。

怎麼回事？

地球繞著太陽公轉之際，本身也不停自轉。地球繞著地軸，由西向東轉動，因為影子會改變，日晷就可以測出這樣的轉動。影子的長度和日照的時數，不停的變化——每小時、每一天、每處地點都不一樣，這都是地球轉動的關係。

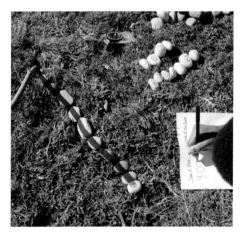

6　鬧鈴響時，察看棒子的影子。不管影子在哪，從棒子基部開始沿著影子排石頭。在每條影子的最末端，放置有標上數字的石頭，來表示當下幾點鐘，也在紙上記錄時間與太陽的位置。

7　每隔一小時就重複第六步驟。

瞧瞧你擺放的石頭樣式。影子最短時，太陽在天空哪裡？最長時呢？你的日晷，數字是以順時針方向排列嗎？

線條與圖案

LINES AND PATTERNS

跟隨線條吧

瑞士藝術家保羅・克利（1879-1940）曾經說過：「線條，就是一個小點出去散步。」他說的對。無數個細小的點，排成一列就變成線條了；線條可以往任何你想到的方向前進。線條引導你跟隨它。

用一條直線，便可以表現出一片寬廣的景觀。

《嚮往的寺廟壁畫：向那裡》（*Temple of Longing, "Thither"*），保羅・克利繪，1922年。使用媒材是水彩和墨水。

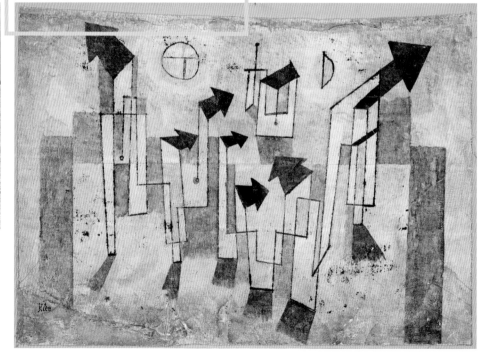

線條的語言

我們可以用語言來描述線條，但是，畫出的線條，本身也是一種視覺語言，功能就像符號代碼一樣。你可以利用線條溝通想法、運動狀態、象徵意義還有感官，線條能夠用來表示寫實事物或抽象概念。線條也可以呈現出表面、紋理、樣式，或是光影的明暗程度，當我們在描繪見到的景物時，線條是重要的視覺元素。

運用線條的15種方式

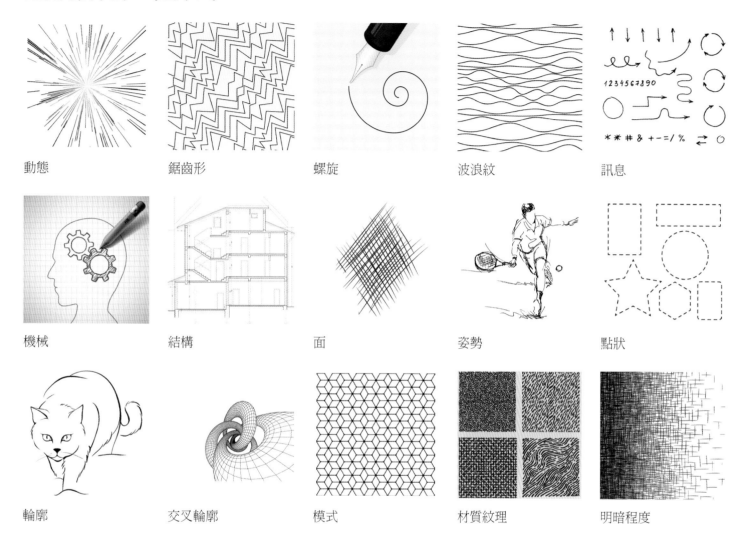

動態

鋸齒形

螺旋

波浪紋

訊息

機械

結構

面

姿勢

點狀

輪廓

交叉輪廓

模式

材質紋理

明暗程度

線條小測驗

畫一條水平線。線條傳達了什麼訊息？它看起來像水平面嗎？或是紙張被切割後的縫隙？或許這條線讓你想到一條小徑，或是一條義大利麵。

旋轉線條，讓線條直立，或者像對角線般傾斜。現在，線條又傳達出什麼訊息？你看到一座山丘嗎？或是你看到物體正在向上增長，或向下掉，還是朝著太空發射呢？

接下來，畫一個圓圈，但只需圈到百分之九十五，注意看缺口的部分——這裡有個「暗示線」（implied line），這是種看不到的線條。當兩條線彼此的端點之間距離很小、幾乎碰在一起時，大腦會使出一個特殊把戲，讓你在視覺上認為中間是相連的。兩端線條結合，就產生完整的形狀了。

有意義的線條

上圖的許多線條，你應該都看過。想想看，你見過的那些交通地圖，和新聞裡出現的氣象圖，這些直線、渦狀線、同心圓線、點狀線以及方向線，其實都有涵義。如果旁邊沒有聲音或文字解釋，你能自己說出線條的意義嗎？

你如何解釋天氣圖上的線條？

發明你自己的線條圖示來做天氣預報：如何呈現冷鋒的路徑？熱浪、雷雨、陰天或溫度變化，要怎麼顯示呢？請畫記在紙上。

找朋友試試看

畫一張你所在區域的簡單地圖。接下來，用彩色麥克筆，畫出你剛發明的天氣線條圖示，在地圖上畫出天氣預報。畫好後，把地圖送給朋友。看看朋友是否能夠根據你畫出的線條圖示，說出即將到來的天氣型態。

線條與我們的生活非常密切，不論在語言或藝術創作，都有各種不同的應用。看到以下描述時，哪種線（line）會立刻浮現在你心中呢？

1. 哪種線條很煩人？
2. 哪種線條你拒絕跨過？
3. 哪種線條你喜歡跨過？
4. 哪種線條等著你簽名？
5. 英文中，表示最好中的最好，是什麼「line」？
6. 英文中，跟「slogan」（標語）意思相仿的單字，是什麼「line」？
7. 英文中，行為良好，是什麼「line」？
8. 英文中，行為不良，是什麼「line」？
9. 英文中，明白了某些事情，是什麼「line」？
10. 英文中，改變規則，是什麼「line」？

重新創造線條—— 製作自己的畫圖工具

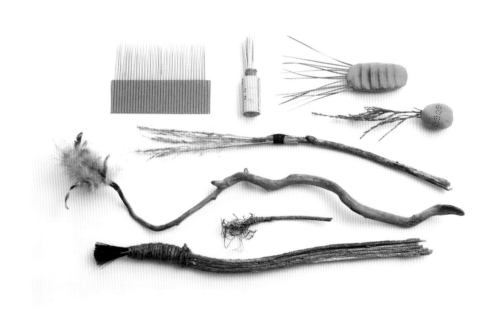

在這次活動中，你將運用家裡或院子周圍的物品，製作自己的畫筆和標示工具，來探索線條無限多樣的重量、顏色、形狀和感覺。你可以自己獨力完成，但和朋友一起做也有很多樂趣。

活動分成兩部分：第一部分要製作畫圖工具，第二部分要瞧瞧畫線的效果。

開始蒐集材料

發揮創造力，蒐集筆刷等畫圖工具的材料。這些材料可以長期保存，因此不需要一次全部用完。隨時找東西，增加你的藝術工具的獨門（或奇異的）材料。以下提供一些點子，但是不用受限於此，你也可以試試其他你能夠運用的材料。

做為工具把手的材料	做為工具頂端的材料	用來組合頂端和把手的材料
樹枝	羽毛	繩子
花園圍籬的竹樁	牙籤	紗線
筷子	破布	刺繡線
毛線織針	松針	皮繩
硬的厚紙板	乾草	金屬絲
石頭	棉球或棉花棒	麻線
塑膠叉子和湯匙	糾結的繩子	超輕土
鉛筆	海綿	蠟
粗金屬絲	塑膠沐浴用品	熱熔膠或白膠
廚房用具	綿絮	膠帶

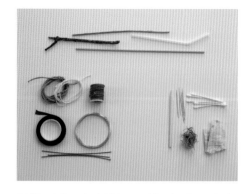

根據用途，把材料一一排開。挑一根把手、一件做為頂端的材料，想想看怎樣是最佳的組合方式。你或許想創造筆刷這樣的工具，可以用熱熔膠，把羽毛或乾草黏在把手一端，再用繩子把黏合處裹住、讓羽毛固定住，再將多出的繩子打結。

你可能想創造其他類型的工具，例如像梳子狀的。你可以剪下一片適當大小的瓦楞紙板，牙籤一端沾些白膠，塞入紙板中間的縫隙，等白膠乾燥。接著像是拿梳子一樣的握住紙板，讓牙籤沾上墨水，就可以畫出許多條線。

如要設計立體工具，可以用一團超輕土包住棍子一端，然後以各種角度插入樹枝，要花點時間等待超輕土乾燥。

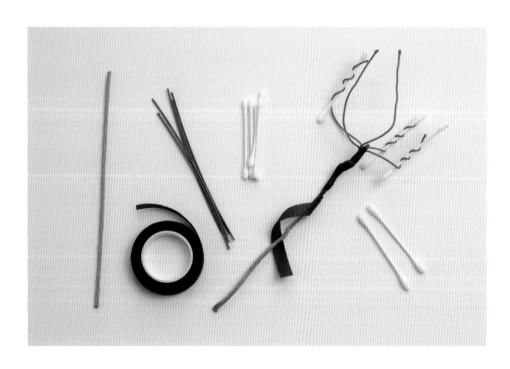

發揮創意吧！
你的工具專屬於你——
絕對和別人的不同。

現在開始畫線

接下來的步驟，可能會弄得到處髒兮兮，因此請在桌面鋪上報紙或塑膠布，並且穿上舊的運動服或穿上圍裙。

器材與資源

墨水

水

大張報紙、繪圖紙，或水彩紙

兩個碗

1 在碗中加少量墨汁，另一個碗加水。

2 測試畫圖工具，頂端先沾水變得濕潤，如此方便吸墨。接下來，頂端沾取墨汁並試著畫線。

3 測試不同程度的墨色，取幾個碗，各加入不同水量來稀釋墨汁，使墨色從淺灰到深黑色。

4 用不同的畫圖工具，重複剛剛的步驟。想想看：怎樣的線條畫出的圖像，最讓人一見難忘呢？

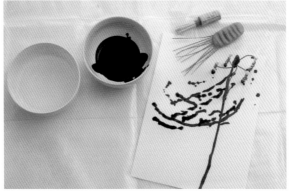

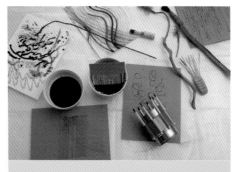

自製墨水！

繪畫用墨水（India ink）的成分，包含水以及懸浮其中的碳粒子。用墨汁寫的文件可以歸檔保存，這表示墨跡可以保持很久很久。

蒐集一些由硬木燒成的木炭（一小撮就夠用了），用研缽和杵把木炭磨成細粉，加上5至10滴水，以湯匙和棒子攪拌，直到混合物變成有點稠的奶油狀。準備畫畫囉！

線條決定了畫面

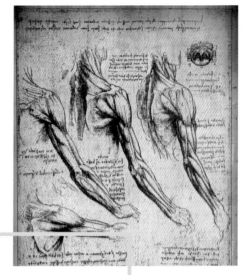

這幅鋼筆畫中，達文西運用線條畫出手臂的解剖圖。

達文西強烈的堅持，用影子而非線條，來營造出繪畫中逼真的三度空間。但是，這並不表示他的藝術創作不使用線條。事實上，達文西在自然題材、人體與動物解剖研究、工程計畫以及繪圖之前的素描等繪畫，無時無刻不用線條。他根本就是運用線條的大師。

要當個「線條大師」，表示利用鉛筆這樣簡單的工具，都能創造出明亮、暗沉、纖細、粗獷、鉛直、流動、柔滑以及尖銳的線條。你可以畫出直奔眼前的線條，也可以畫出遠去消失的線條。光靠線條，就能傳達柔和或硬實的觸感。

藝術家在紙上作畫時，運用線條畫出眼前所見或腦中所想，表現出物體的形狀、體積、表面以及質感。為了訓練畫畫時的手眼協調能力，藝術家平常就會做一些不同類型的訓練。

這些訓練的其中一項就是線條的運用，稱為「輪廓素描」——你也來試試看。

輪廓素描

這個畫法幫助你感覺物體的整體形狀，讓你集中注意力在物體的邊緣、皺褶以及縫隙，不需畫出陰影。

你可以拾起鉛筆或麥可筆，開始練習輪廓素描，可從自然界的物體開始，或者房間角落，或是餐桌上的物品。你只需畫出輪廓線。畫畫時，請來來回回觀察景物與畫紙。

就算是無陰影或沒有太多細節的簡單素描，也要試著用線條捕捉當下的感受。舉例來說，這張草地上的野花繪圖，你可運用輪廓線自然輕搖的樣子，呈現出花瓣與莖條的纖細。我們可以感受到莖條頂端的花朵，為了陽光而向上伸展；藉由草地的莖葉與花朵間彼此交錯重疊，能感受到草叢的深度。單靠簡單的線條來繪圖，就能捕捉千姿百態。

連續線條的輪廓素描

現在我們讓練習變得更有挑戰性,也更有趣。請試試「一筆畫」——你應該猜到了,就是運用連續的線條畫圖。一旦下筆,筆尖就和紙保持接觸,直到畫完為止。畫畫時,就像前面第一個練習一樣,畫出你眼睛看到的物體輪廓。有時候,線條會重疊交錯,彷彿你看穿物體的另一面。

如果素描的對象並非靜物,例如腳踏車騎士,可以藉助雜誌或網路的相片。

一旦你掌握了一筆畫的訣竅,給自己限定畫圖時間。試試看,1分鐘之內完成畫作,然後進階到30秒內。藉由這樣的訓練,你會看到自己在線條運用上有快速的進步。

盲繪輪廓素描

準備更進階的挑戰嗎?試試「盲目」完成輪廓素描。這個畫法是,眼睛不看紙張,作畫時全程盯著物體。最好是連續畫線而不提起筆。

畫畫的時候,忍住偷看紙張的衝動,直到畫完為止。你得到的回饋,將是美妙的驚喜,因為圖畫就好像是物體的抽象版本。

如果要更添樂趣,邀請朋友一起參加,大家以這樣的方式替對方畫人像的輪廓素描。

空間中的線條

你有沒有想過,在空中畫出或寫下線條,而不使用鉛筆或鋼筆?只需要雙手、一些金屬線以及鉗子,就可以完成在空中的輪廓素描。

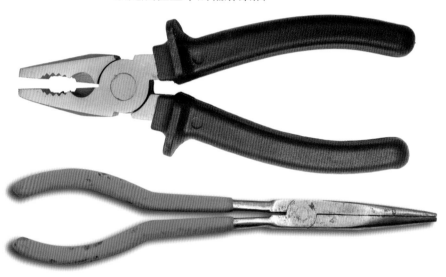

選擇金屬線

工藝材料店的金屬線,有各種不同粗細規格,也有不同的硬度。像是彎折鋼絲就比彎折鋁線困難許多。有些金屬線,例如細銅線,就很容易彎折,但是定型效果不佳。其他金屬線,像是衣架用的鋼絲,硬度就太高,不易彎折成你想要的形狀。

本次活動中,適合的材料有16號鋁線(自然無處理或黑色處理)或銅線,你可以在工藝材料店或五金行購買。也可以用20號鋼絲,彎折後可以維持形狀,但是它比16號纖細許多,視覺上並不顯眼。購買之前,先拿一小段金屬線,感覺看看重量是否適合,只要對你合用,任何種類的金屬線都可以。

選擇鉗子

一般的鉗子都可以輕易彎折或剪裁16號鋁線,在扭轉或接合兩段金屬線時,也很好用。

如果要緊密彎折、捲曲或扭轉金屬線,還可以另外準備尖嘴鉗。尖嘴鉗可以應付更細緻的工作,讓你在更小的空間內游刃有餘。

線性雕塑的技巧

線性雕塑需要的工具和材料。

扭轉金屬線,沿著竹籤繞成緊密圈圈。

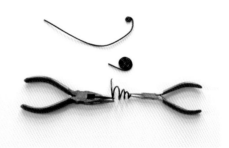

緊密纏繞的螺旋,可以拉開變成彈簧。

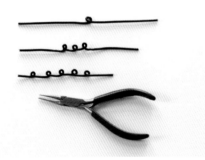

重複簡單的扭圈,變成一種樣式。

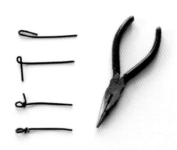

金屬線繞著本身扭轉,可形成堅固的環。

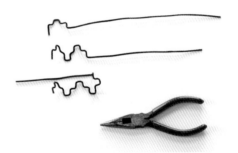

以直角方式彎折,可以做出城市景觀或幾何形狀。

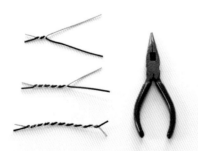

把兩股不同顏色的金屬線纏繞在一起,更添變化。

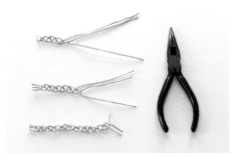

誰知道你還可以編織金屬線呢!

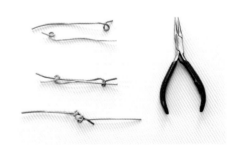

用兩種顏色的金屬線,練習打結的技巧。

你看完了一系列金屬線造型，
現在做出屬於自己的線條作品吧。

你要創作什麼呢？

**舞者？車子？
臉蛋？**

**用金屬線在空間中
作畫吧！**

不存在的線條

數學＋顏色＋細節

達文西發現，光是讓物體變小，並不足以讓畫中的透視感更逼真——還要注意愈來愈遠的景物的清晰度，發生怎樣的改變。他寫道：「關於透視，有三個細項。」首先，離眼睛愈遠的物體，當然愈小；其次，物體的顏色，也隨著距離變淡。最後，隨著距離變大，物體看起來也更缺乏細節；換句話說，如果眼前的景物和遠方的景物，都畫得同樣細緻，就算比例正確，也不會栩栩如生。

你是否曾經往一條長長的道路看去，發現兩邊路樹神奇的現象：它們向遠方整齊的排列過去，距離愈遠的樹愈矮小，最後消失在遠方的一點？就算你心中曉得，盡頭的樹並不會比較矮小，而且也不會消失，從開頭到盡頭的樹，高度都一樣。

你看到的景觀，是一種視學現象，稱為「透視」或「直線透視」。當我們人眼朝遠方望去，自然而然就會產生這樣的視覺感受。當藝術家嘗試畫出景觀或街景，以及建築物內部，都要掌握正確的透視，才會呈現出逼真的效果。

在藝術上，「透視」表示替物體繪圖時，要用這樣的原則來創造景深。這樣會賦予畫面立體空間的錯覺，這個錯覺是由聚合的線條所形成的幾何圖形引發的。這些線條（其實並不存在）最後會集中在水平線上的一個點，也就是「消失點」。如果消失點只有一個，就稱為「單點透視」。

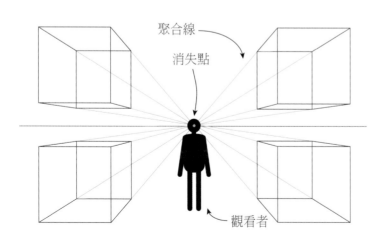

聚合線

消失點

觀看者

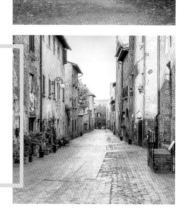

達文西當時無法用相片來證明他的觀點，但是我們從右邊的相片，可以看出他是對的：遠方的景物和眼前的景物相較，細節和顏色就是少了些。

最先進的技術／藝術

達文西有旺盛的好奇心，光是紙上談兵來實驗透視法，並不能讓他滿意。所以他乾脆自己發明一部「透視繪圖儀」（perspectograph），幫助他研究並精通這門技術。他靠著這個工具，就可以用正確的單點透視法畫出景物素描。下圖是達文西描繪著一個人使用工具的情景。（這個人就是本尊嗎？）

工具是這麼使用的：他把一片透明的玻璃放置在畫架上的框裡面。接著，他透過一塊木頭的窄縫往玻璃看過去，眼睛距離縫隙十幾公分遠。準備開始繪圖後，他一邊觀察，一邊把景物的輪廓描繪在玻璃片上。畫出的輪廓，就是他最終畫作的指引，以確保完美顯現出實際看到的透視效果。

達文西這樣寫道：「透視，無非就是透過一片透明玻璃來看景物，然後在玻璃表面畫下後方景物呈現的的樣子」。

自己試試看

你需要一片透明塑膠片（醋酸纖維材質），用來在上頭畫圖；還需要蠟筆；以及眼罩或香蕉，方便遮住一眼；還有一扇窗。用膠帶把透明塑膠片貼在窗戶上，位置對在眼睛看過去的水平線上。用眼罩或香蕉遮住一眼，站在窗戶前，距離窗戶十幾公分遠，盡量保持不移動。接著，用蠟筆把景物的輪廓描在塑膠片上面。畫完後，把塑膠片放在白紙上，以便看出細節。找出地平線以及消失點的位置。

玩玩達文西的透視遊戲

達文西和朋友一起玩這個遊戲，他向朋友示範，在一定距離外的物體，看起來的樣貌會比真實的尺寸要小得多。

在一個大房間內，達文西請朋友們靠著牆壁站立，他給每個朋友一根草桿，而自己站到對面的牆壁前，在壁上畫一條線。達文西要大家看著線條，估計線的長度，把草桿折成跟線一樣長。接著朋友們走到對面牆壁來比對線長，看看誰的預測最準確。當然，這個遊戲證明出，達文西畫的線條長度，比朋友們的猜測還要長得多。

你也可以和朋友們一起試試看，不過最好在牆壁上貼張紙，然後在紙上畫線！

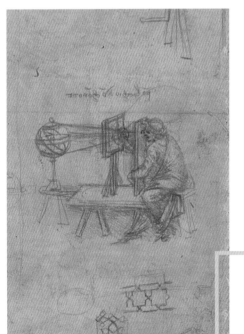

達文西所畫的一個人正在使用「透視繪圖儀」的樣子。他發明這個工具來精進透視繪圖的技術。

畫出四角柱的單點透視圖

這個練習，帶你體驗用單點透視法畫四角柱的過程。
運用不同顏色，可幫助你看出幾何圖形的運作方式。

器材與資源

繪圖紙或影印紙

色鉛筆

橡皮擦

尺（選擇性使用）

1 在紙上大約中間處畫一條紅色直線，做為地平線。

2 在紅線上點出一個綠點，做為消失點。

3 用深藍色，在地平線下方畫出一個5公分×5公分的正方形。

4 用淡藍色線條，從正方形的四個頂點出發，畫線連結到消失點；這些線條就是聚合線。看看圖像：你畫了一個長長的四角柱，一路向後延伸到消失點。

5 決定角柱的深度（也就是距離消失點有多遠）。用深藍色的色鉛筆，畫出第二個正方形。注意第二個正方形需比後頭第一個正方形還小，而且頂點位在聚合線上。

6 用深藍色線條，連結第一個和第二個正方形的頂點。

7 擦掉聚合線。

8 用任意顏色，在角柱的一或兩個面塗上陰影。你完成了！你畫出一個運用單點透視法的盒子。

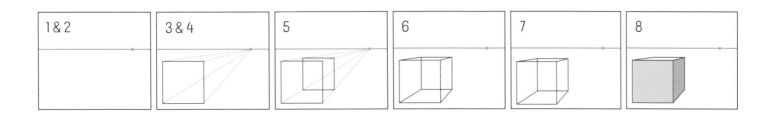

畫出房間的單點透視圖

畫一間鋪上地磚的房間。

器材與資源

繪圖紙或影印紙

剪刀

鉛筆

色鉛筆

橡皮擦

尺（選擇性使用）

先把紙張裁切成20公分×20公分的正方形，接下來依循以下步驟製圖。

1 輕輕畫出兩條對角線，也就是一個X，交叉點就是消失點。每個步驟都需要消失點當參考，因此不要擦掉它。

2 在正中央畫出一個10公分×10公分的正方形，擦去正方形內的線條，但是保留消失點。現在的房間有三面牆、一面地板與一面天花板。

3 在一面牆上畫出門。首先從消失點開始，畫出一條聚合線，來決定門的高度，接著畫出門的其他邊界。

4 加上門框和門把，擦掉後牆上的輔助線條。

5 用畫門的方法，在另一面牆上畫出一個畫框。

6 在紙張底部做記號分成八等份，每等份2.5公分。

7 在消失點和底部各等份記號之間，畫出連線，這些線會穿過房間前面的地板，共有七條。

8 把後牆上的線條擦掉。接著從房間的右下角畫對角線，連到房間地板的左後方角落。

9 沿著對角線和地板上線條的交叉點位置，畫出水平線，共七條線，最後把對角線擦掉。

10 用色鉛筆替地磚以及房間其他細節上色。

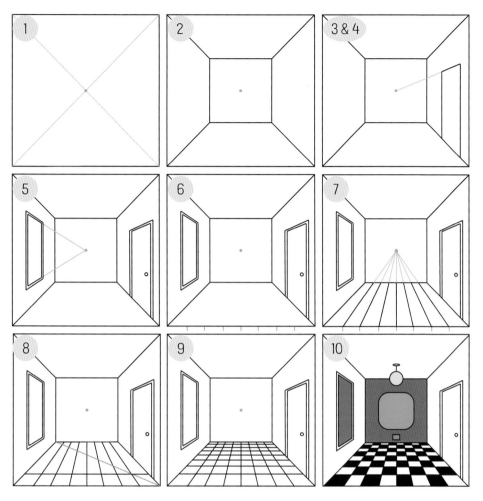

透視法大集合

單點透視法，其實只是其中一種方法。一旦熟悉運用單個消失點來作畫，就可以嘗試兩點透視法。單點透視法是直視著景物的一個面，兩點透視法則是對著景物的一個角，需要兩個消失點！但是兩者的原則是一樣的，繼續看下去！

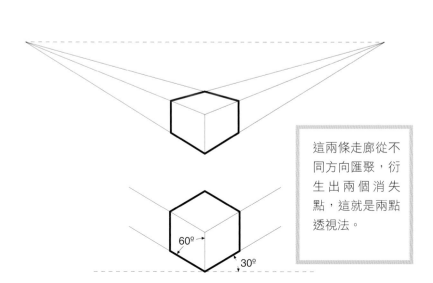

這兩條走廊從不同方向匯聚，衍生出兩個消失點，這就是兩點透視法。

60°

30°

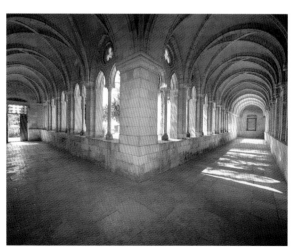

躍紙而出的線條

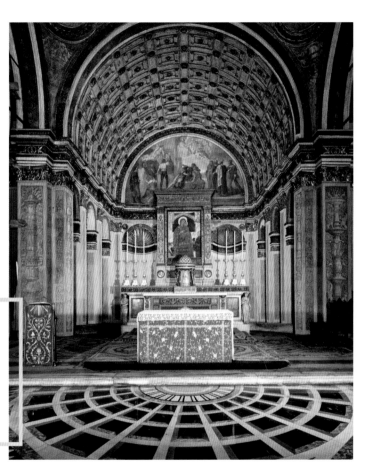

三世紀時的羅馬拼貼磁磚，乍看之下宛如立體造型，其實完全是平面的。

義大利米蘭一間教堂的內部，由多納托‧伯拉孟特彩繪，看起來似乎頗有深度，但實際深度僅僅如同壁櫥。

藝術家也會悄悄耍把戲，他們善於運用技法愚弄人的眼睛，讓你認為看到的景物超乎平面。上圖是古羅馬時期的拼貼磁磚，白色部分看起來像是立體的──彷彿是從彩色磁磚上凸出來的小窗框一樣，但其實並沒有，白色磁磚和其他部分都一樣平坦。祕訣就藏在用深灰色磁磚做出的假陰影，這樣的配色使白色線條看起來被向前推。

這個角落位於米蘭一處教堂，稱為「環形殿」，是達文西非常熟悉的。多納托‧伯拉孟特（Donato Bramante, 1444-1514）負責這座環形殿的彩繪，他跟達文西一樣，不但是發明家，也是藝術家。他們倆是好朋友，還攜手完成了幾個專案計畫。伯拉孟特也熱衷於研究透視法，他運用藝術家的透視知識，創造出上圖的錯覺。

一眼望去，環形殿似乎是個可以往內部走很深的大空間，但它實際的深度只等同壁櫥而已──約90公分。伯拉孟特巧妙運用聚合線，營造出不存在的空間假象，以畫作欺瞞了我們的眼睛。

幾何與線條：視覺藝術

綜觀整個藝術史，藝術家總是運用透視法，操控視覺的錯覺。到了1950至1960年代，一種擄獲人心、讓人興奮的嶄新繪畫型態問世了，那就是「歐普藝術」（op art）。

「歐普」取自optical前兩個字母，指的是營造視覺錯覺的繪畫。歐普藝術用幾何圖形來玩，例如圓形、正方形、三角形和線條。藝術家操弄線條來創造錯覺，讓人以為物體抬升、旋轉、抖動、融化，或產生波浪般的起伏。畫作可能產生虛幻的錯覺，但是那種讓人天旋地轉的昏眩，卻是實實在在的。

1950至1960年代，藝術家並沒有電腦可用，他們必須動腦想點子，並且以紙筆實踐——他們開創出一番了不起的成果，讓人用新的方式看待線條以及幾何圖形。

有趣的技巧

藝術家運用某些技巧創造藝術作品，你也可以用來實驗自己的歐普藝術，例如——

1. 讓條紋交錯，就像黑白圈的圖。似乎要眨眨眼睛，才能讓圖案完整。
2. 使線條緊密排列，產生震動的感覺，就像右上圖。
3. 改變線條走向，產生底下有物體的感覺，賦予畫面起伏的形狀，就像粉紅條紋圖。
4. 利用同心形狀，就像綠色圖的正方形，並把正方形扭歪，因此線條好像朝向你扭曲逼近。

透過以下的練習，你也可以成為歐普藝術家喔——你辦得到的！

3D手掌

先用鉛筆輕輕的把手的輪廓描在紙上。接下來，用麥克筆或是鉛筆在紙上畫出一條條的平行線，從紙的這端畫到另一端。平行線碰到手的輪廓線時，線條彎曲向上，越過手；然後再改為彎曲向下的曲線，畫向下一條輪廓線。

特別注意指頭還有指間的空隙，因為這裡正是產生3D感覺最劇烈的地方。碰到指頭時線條向上彎；到了空隙又往下彎——看看這個效果！最後把原本輕描的線條擦掉，屬於自己的歐普藝術誕生了。你也可以為線條塗上交替的顏色。

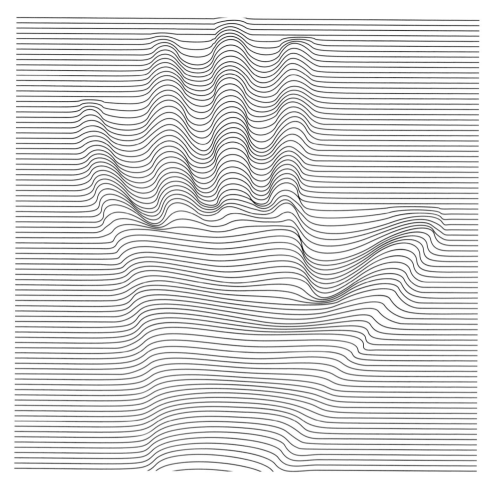

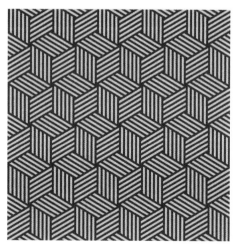

3D積木

左邊的積木圖案，因為方塊頂部和側面線條的走向，令它看起來像是立體的模樣。你可以把右圖無色的格線圖拷貝放大，自己試試看可否依樣畫葫蘆。試著加上不同顏色，增強立體效果：明亮的顏色，有向前移動的感覺；淺色或中性顏色，看起來感覺向後倒退。這裡還有額外的錯覺彩蛋——如果你瞇起眼睛看著條紋圖案的積木，會看到六芒星的圖案出現。

曲線工藝品——
當藝術與數學相遇

器材與資源

28公分×40公分的
5 mm方格紙六至八張

鉛筆、削鉛筆機和橡
皮擦（選擇性使用）

尺

細頭麥克筆
（多種顏色）

量角器
（選擇性使用）

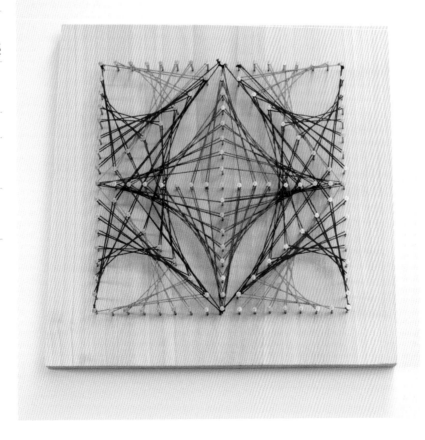

拋物線是一種兩邊對稱的曲線，你可以只用直線，創造出歐普藝術等級的拋物線！

在本次活動中，你需要先發展基本設計，做為最後作品的基礎。為了你的傑作，需要進行多個階段，你的耐心最終會有回報的。

暖身活動

拋物線暖身活動：依照以下指示，在方格紙上畫出L形的座標。利用彩色麥克筆和尺來作圖。

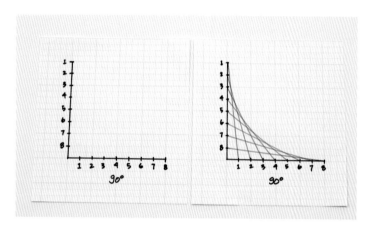

暖身2

依照下圖，把L形的垂直線改成45度，然後再改為135度。觀察看看，角度如何改變拋物線的形狀。

暖身1

1. 用尺，麥克筆或鉛筆，在方格紙畫出8公分×8公分的L形座標軸。

2. 在水平的橫軸，由左到右以尺和鉛筆，每隔1公分標記數字—也就是方格紙上每兩格做一個標記，從1標到8。

3. 在垂直的縱軸，如圖上的順序，同樣標記數字。

4. 用麥克筆和尺，把橫軸和縱軸上相同數字的刻度相連，1連到1、2連到2，依此類推。

5. 最後畫出了拋物線！

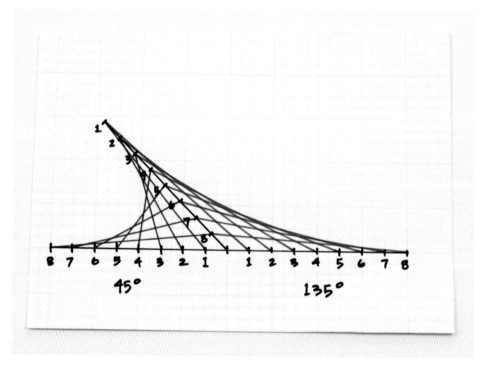

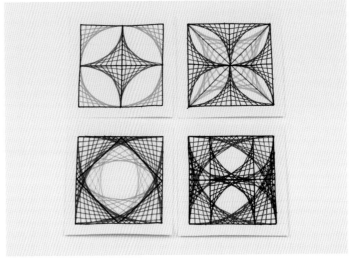

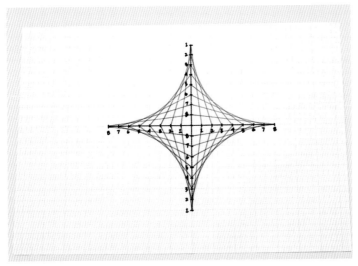

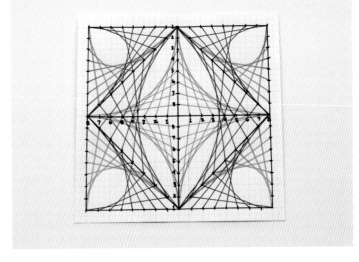

暖身3

1. 依照上圖，先畫一個十字座標軸，兩條線各16公分長。從橫軸左端開始標記數字，每隔1公分，依序標記8到1，0，1到8。

2. 接著標記縱軸，從上到下，每隔1公分，依序標記1到8，0，8到1。

3. 從左上象限部份開始連線，把橫軸和縱軸上相同數字的刻度相連。1連到1、2連到2，依此類推。

4. 剩餘的三個象限也重複上面步驟，各自畫好連結線。

5. 完成了具有四個頂點的星形設計！

你也可以運用不同的數字排列方式，實驗看看不同的設計。

一旦畫出滿意的設計，請保留下來，進行下一階段的拋物線藝術品！

專屬自己的釘線藝術品

器材與資源

大約2公分×30公分×30公分的木板*，可在五金行購得

100號砂紙

紙膠帶

圖釘

小鐵錘

約6毫米長的光身鐵釘一盒

四種顏色的繡線

剪刀

白膠（選擇性使用）

*替代用品：約2公分厚的膠合板（表面光滑）

小撇步

如果木板需要塗色、染色或蓋印，請事先準備。先用砂紙將木板打磨好，然後加工，等完全乾燥後再動手繞線。

1 把拋物線設計圖放在木板中央，用紙膠帶固定位置。

2 利用鐵錘和圖釘，依照座標軸的標記點打洞，把圖案的骨架轉移到木板上。

3 先小心稍微抬起設計圖，確定所有的點都已經打洞，然後把設計圖整張拿起來，等到步驟6再用。

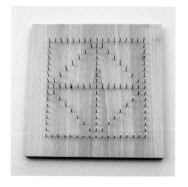

4 用小鐵鎚輕輕敲打，把鐵釘釘入洞裡。鐵釘進洞的深度要夠，確保不會鬆動——但不要整根敲進木板裡。鐵釘凸出木板的高度，約2.5公分。

5 釘完鐵釘後，以手指感受鐵釘是否挺直，如有需要請扳直調整。

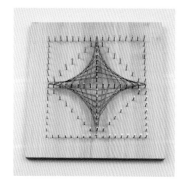

6 開始依照設計圖的規畫，選擇其中一個顏色的繡線，纏繞鐵釘並且讓繡線緊繃。

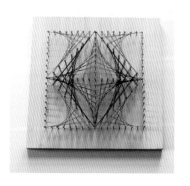

小祕訣：把繡線在第一根釘子上綁緊，繡線繞著釘頭一到兩圈，然後緊緊拉到第二根鐵釘，繞回來，最後牢牢的打結並剪斷線。如果擔心繡線可能鬆弛，在打結處塗上少許白膠。

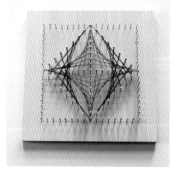

7 重複以上步驟，直到纏繞結束為止。接下來，找個好地方展示你的創作吧。

造型與結構

FORMS AND STRUCTURES

藝術中的數學

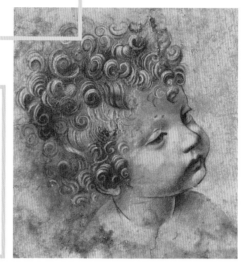

從這張孩童頭像，可以看出達文西對捲髮的螺旋樣式非常著迷。

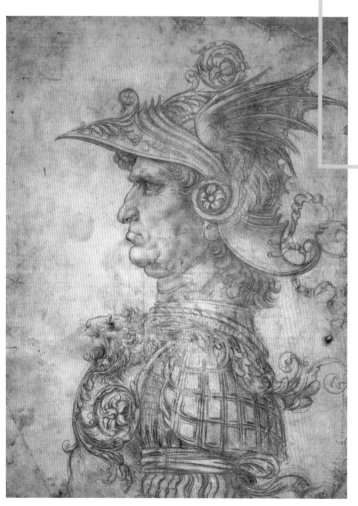

達文西所繪畫的戰士肖像，處處都是螺旋。你可以找到幾個呢？甚至在這位戰士的護胸甲上的獅頭，舌頭上都有螺旋。

永無止盡的螺旋

達文西終身醉心於圖形樣式，螺旋形就是他的最愛之一。就算只是畫在紙上的螺旋形，卻能如彈簧一般，傳遞出動感與增長的意象。

像是許多植物以螺旋方式依序分枝，蕨類以螺旋形成長，海螺的螺旋形外殼，還有人類的捲髮等，這些生物現象都讓達文西深感興趣。

達文西把水和風的螺旋形式稱為「曲線運動」（curved motion）。水中的漩渦和渦流總讓達文西看得入迷——在原地不停轉動的螺旋。達文西的自然觀察，實踐在「空氣螺旋槳」這個設計上，這是一架直升機（見第4頁），槳葉包覆著織品，繞著中央的轉軸原地盤旋。

藝術、比例和比值

不管是畫作、建築物或是屋內房間，甚至身上的衣著，都要符合比例才會好看、好住和好穿——你能夠感受到不符合比例的狀況。如果外套太大，看起來就不合身；如果房間內的窗戶尺寸太小，看起來也不對勁。不過，符合比例或是說達到平衡，並不僅僅是視覺效果而已，實際上是符合數學要求。

在數學課，你討論過比值（用一個值，除以另一個值）。藝術家在創作時，也會談到比值。甚至在達文西之前更久遠的年代，藝術家就曉得運用「黃金比值」（口語稱黃金比例），或是應用「費氏螺線」，來當作是否符合完美形狀的準繩。把長方形分割成從大到小遞減的正方形，從正方形的頂點連線就可以畫出螺線，而螺線最緊密之處就在最迷你的正方形內。假如密集的螺線在最大的正方形之內，整體設計就顯得一邊過於沉重，比例美感就不對了。

神奇的數字：黃金比例

「黃金比例」存在於自然界。某些生物的成長方式，例如植物和軟體動物，就與黃金比例有關。但這要借重數學家去*理解*其中奧祕並且寫下方程式。

自然界中螺旋的神奇之處，就在於它們總是符合黃金比例。新數字的產生，總是經由前兩個數字相加。這一系列數字，就從螺線中央的數字1開始。

新數字的產生依循下列方式：

$1+1=2$
$1+2=3$
$2+3=5$
$3+5=8$
$5+8=13$
$8+13=21$
$13+21=34$

照這樣，可以無窮無盡的延伸下去。

另一種表達方式

請看下面的圖，黃金比例也可以用除法表達。這個大長方形的長是34，寬是21。

$34 \div 21 = 1.619$

依照圖中邊長的數字大小順序，用較大的數字除以下一個較小的數字，得到的結果，幾乎都相同。

這樣看來，黃金比例是一種重複的規律，不論長方形邊長大小。以下依序列出相除的數字，從最大和第二大的數字開始：

$34 \div 21 = 1.619$
$21 \div 13 = 1.615$
$13 \div 8 = 1.625$
$8 \div 5 = 1.600$

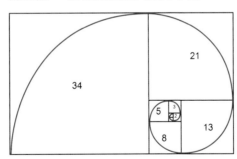

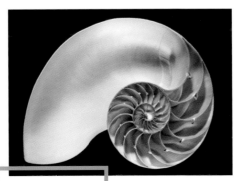

鸚鵡螺的外殼。

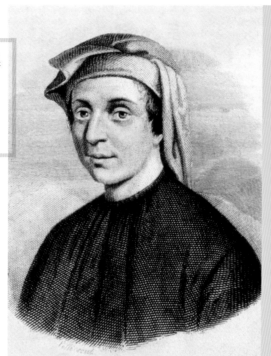

早在歐洲人知道之前，中東的學者就已經發現了自然界的螺線增長模式。但是1202年，有位來自義大利比薩的數學家，在中東廣泛研究並遊歷後，出版了《計算之書》（*Liber abaci*）這本書，把數學介紹給當時的歐洲人。這位數學家的大名是李奧納多・波納契（Leonardo Bonacci），也就是大家熟知的費波納契（Fibonacci）。他對於西方的數學與科學，有著宏大的影響。雖然他的大名往往和費氏螺線綁在一起，其實他的貢獻還有將印度-阿拉伯記數系統引介到西方，這套記數系統採用1、2、3、4、5，取代了原本的I、II、III、IV、V。

寫一首費氏螺線詩

運用黃金比例的螺線增長原則，寫一首小詩。第一行1個字，寫到最後一行有21個字。有了費波納契的加持，你的大作將會展現完美的平衡。詩的結構如同右圖：

Start
with
one word
and then add
another-that makes two. Add
one to two for a total of three.
Next add two and three which takes you to five. Three and five
Make eight. Go back and add five to eight for thirteen, and then eight and thirteen for a whopping twenty-one.

接下來玩玩進階版的「費詩」創作。這次，以音節數目而不是英文字數來計數。這個概念其實有點像日本的「俳句」，固定有三行、十七個音節。這首進階版費詩的每句音節數目，遵循著費氏螺線的規律，依序是1、1、2、3、5、8、13。技術上而言，本詩的第一個字是零，因此一開始讀本詩的時候，要有個靜默的暫停，就像這樣：

You
too
can think
like Leo.
Be curious and
investigate all of the things
around you. Wonder! Imagine! Test! Experiment!

自製黃金比例測量器

誰知道什麼時候黃金比例會在塗鴉或作畫時派上用場呢？乾脆自製一個「黃金比例測量器」，再也不需瞎猜作品是否符合黃金比例了。有了這個特殊尺寸規格的工具，尋找符合黃金比例的物件時，就不需花太多時間和精力來測量和計算了。你可以用這個工具，量量家中物品。本活動需要用到電鑽，因此需要別人幫點忙。

註：本項測量器的尺寸是近似值，僅用來概略估量黃金比例。

器材與資源

大號工藝木棒五根	直徑 6 毫米（20 螺牙）×長 1.3 公分的機械螺絲四個
鉛筆	
尺	
紙膠帶	內徑 6 毫米的尼龍墊片四個
電鑽以及6毫米鑽頭	
護目鏡（選擇性使用）	直徑 6 毫米（20 螺牙）的蝶形螺帽四個
工藝鋸	
輔鋸箱（miter box）	螺絲起子
10號砂紙	

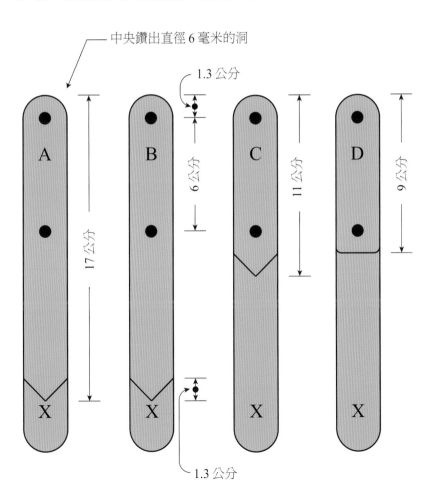

中央鑽出直徑 6 毫米的洞

A — 17公分

B — 1.3 公分、6公分、1.3 公分

C — 11 公分

D — 9公分

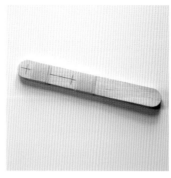

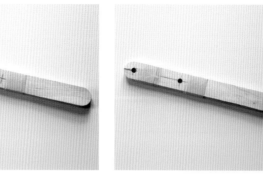

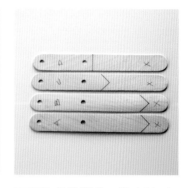

1 拿取一片木棒，用鉛筆和尺在上面標記兩個6毫米洞的位置。靠近端點的第一個洞，距離邊緣1.3公分；兩個洞之間則距離6公分，如前頁圖所示長度。

2 將五片木棒疊在一起，有標計的那片放在最上頭。用紙膠帶牢牢固定木棒（電鑽鑽頭的壓力，往往讓木棒破裂，因此最上面的木片，可以保護其他四片完好）。

3 依照標記位置，用電鑽鑽兩個洞。

4 移除膠帶，將木棒平放。標上A、B、C、D，並依前頁圖所示長度，用鉛筆標記切割線，如上圖的樣子。打叉的部分將是鋸掉不用的。

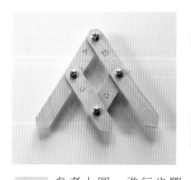

8 連結C（第二長的木棒）和A，如步驟7的方式。

9 連結D（最短的木棒）與B、C，如步驟7的方式。

5 用鋸子沿線切割木棒。

6 用砂紙輕輕研磨洞口以及切割口，使其平順。

7 參考上圖，進行步驟7~10。首先連結A和B（兩根長的木棒），利用螺絲、墊片與螺帽把木棒固定在一起，墊片放在兩根木棒中間。

10 用螺絲起子轉緊連結處的螺絲──但不能過緊，要讓你有辦法拆卸才行。完成囉！現在可以利用這個工具去測試，是否大致符合A、B、C木棒的測量點。

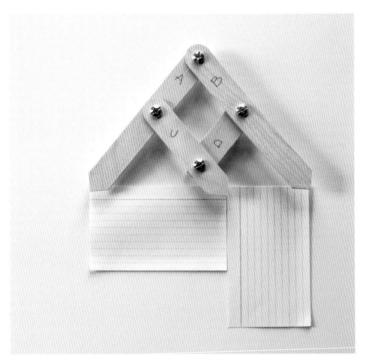

試試這個：

尋找卡片的黃金比例

拿出兩張索引卡或撲克牌等卡片，以L型的方式平放在桌上。將工具的測量點和卡片的長、寬邊緣對齊，瞧！兩張卡片的邊緣符合黃金比例。還有沒有其他物品符合黃金比例的呢？遠在天邊，近在眼前。

試試這個：

尋找自己手臂的黃金比例

測量指尖到各個指關節的距離。測量手腕到手肘的全長；然後移動測量器，讓端點指向手指尖，看看其他測量點指到哪裡。

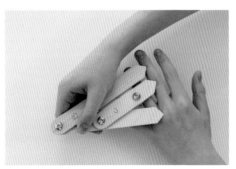

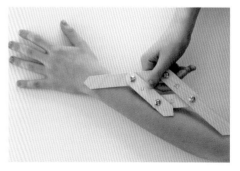

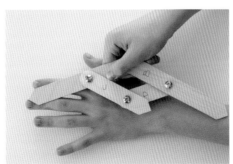

試試這個：

測量各種畫作

利用工具，測量達文西的畫作以及其他曠世名作。

藝術中的幾何學

達文西是一個相信「萬物皆有關聯」的人，如果他發現，自己在水車結構中設計的幾何圖形，和花瓣的生長，在本質上是相同的設計，一定會雀躍不已的。

萬物皆有關聯

達文西在孩童階段，並沒有機會到學校讀書。他年輕時期所受到的教育，是來自於藝術家學徒的經歷，因此直到成年之前，他並沒有學過數學。就算成年後，方程式和平方根也曾讓達文西傷透腦筋，但他澈底熱愛幾何學。這可能是從透視法的研究開始的。透視法是針對我們肉眼所見景象的一種數學的解釋，本身就是一種幾何學概念。

幾何學對於身為藝術家的達文西，有相當的吸引力，因為幾何學是視覺取向的——重點在於形狀和大小空間，達文西可以運用在繪畫創作上。但是做為科學家和發明家的達文西，也同樣熱愛幾何學，因為他可以運用幾何學解決工程與建築的問題，還有人體、光學、植物生長、水流運動、暴風形成等許許多多的研究。

跟比例有關的一切

達文西對知名的黃金比例相當熟悉，但除此之外，他也依靠幾何形狀當作完美比例。他特地為了一本書，以圓形和正方形設計全套的字母造型，這本書是《神聖比例》（*De Divina Proportione*），作者是他的數學家朋友盧卡·帕西奧利（Luca Pacioli）。

《神聖比例》中達文西所設計的字母樣式。盧卡·帕西奧利（約1445-1517）為書籍作者。

左圖是盧卡·帕西奧利的畫像，圖中他正在一個圓形中畫出一個等邊三角形，來演示幾何學。「沒有數學，就沒有藝術」，盧卡·帕西奧利如此寫道，他是深具影響力的數學家，也是達文西的朋友。幾何形狀的數學原理，引導藝術家在從事繪畫與雕塑時，理解和諧關係的基礎，這就是所謂的「神聖比例」吧。

幾何遊戲

達文西的筆記本裡，有幾十頁篇幅被他稱作「幾何遊戲」（*De Ludo Geometrico*）。這些都是他花費長時間進行的幾何實驗，他用尺和圓規在圓內畫出新的圖形，然後解出圖形佔了圓內多少面積。

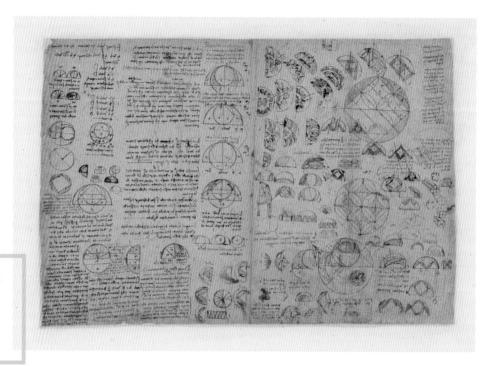

達文西「幾何遊戲」的頁面。

玩玩達文西的幾何遊戲

拿出你的圓規、鉛筆、橡皮擦和尺，準備玩遊戲囉。你可以在圓內設計出多少種圖形？如何在圓內畫出完美的正方形？用圓規畫一個圓，標示出圓心，通過圓心畫一條線，連結圓周上的兩點，這兩點就是正方形的兩個頂點。再畫一條與剛剛那條線垂直的線，和圓周交會的兩點，就是正方形剩下的兩個頂點了。連接四個頂點，把兩條交叉的線擦掉，你準備開始更多創作了。

圓的數學：用 π 算數

達文西終其一生，想僅靠著尺和圓規，努力導出方程式，把圓形換成面積一樣的正方形。其實這樣是行不通的，因為要算出圓面積，無法光靠幾何原理。唯一的解法，就是要把 π 當成方程式的一部分。達文西並沒有受過運用 π 的相關數學訓練。

π 是什麼？

π 是一種比值，古巴比倫人當時就知道了。π 就是圓周長和直徑的比值。不論圓的大小變化，比值都等於 π。π 的近似值是3.14。

圓面積＝πr^2，r是圓的半徑，π 大約是3.14

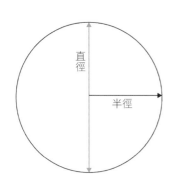

直徑

半徑

圓面積的算法

不論任何大小的圓，計算面積的公式都是 πr^2，意思就是「π 乘以半徑的平方」，我們一起簡化方程式。

你已經知道，π是3.14，半徑就是直徑的一半。到這邊都算簡單！而「平方」的意思就是，自己乘以自己。

現在算算看：有一個圓，直徑是20公分，這表示半徑是10公分。半徑的平方，就是 10×10，結果就是100平方公分。

現在，剛剛平方完的結果乘以3.14，因此 $100 \times 3.14 = 314$，你完成任務了！這樣一來，圓面積就是314平方公分。

*你可以在紙上用筆運算或用計算機代勞——工程計算機，或是手機、電腦的應用程式都有 π 鍵，方便你計算圓面積。

慶祝「π 日」

你已經掌握圓的面積公式，每年可以舉辦 π 日的披薩派對了。π 日是什麼時候？三月十四日，當然，3/14就是3.14的數字！你來選披薩慶祝吧。

注意：π 的近似值是3.14，其實真正的值是3.14159265358979323846264338327950288419716939937510582097494459230781640628620899862803482534211706798214808651328230664⋯⋯還沒完，小數點後有無窮無盡位數。所以，乘以近似值3.14真是簡單太多！

幾何造型的字母

運用「設計思考」以及「蝶古巴特」技巧，僅需三角形、圓形和正方形，就能創造出帶有透明感的積木風格的字母。「蝶古巴特」是從法文*découper*而來，原意是「剪裁」。

器材與資源

白膠

水

有螺旋蓋的廣口瓶

量杯

約A4大小的方格紙

兩到三張

卡紙或其他平坦的紙

鉛筆

細頭麥克筆或色鉛筆

彩色棉紙

圓規

尺

圓形或正方形模板

（選擇性使用）

廉價的水彩筆或筆刷

（塗白膠用）

1　在瓶子裡調配膠水，白膠與水的比例是3：1。將瓶蓋轉緊並且搖晃均勻，放在一旁備用。

2　構思你的設計圖案，快速畫下草稿。在方格紙上頭塗鴉，畫出幾何造型的字母。用麥克筆或色鉛筆，替圖案上色。

3 想一個單字或片語，用你剛剛設計出的幾何字體呈現。先在方格紙上畫草圖，字體大小需跟最後成品的一樣，看看效果如何。

4 一次處理一個字母，從開頭的字母開始。依照設計稿的顏色，把彩色綿紙放在字母上頭，用鉛筆輕輕描出幾何形狀，用剪刀小心剪下。重複這些步驟，直到字母上的所有幾何形狀都剪下來為止。

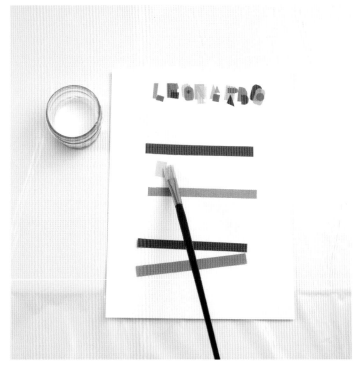

5 在卡紙上，預定第一個字母的位置，薄薄塗上一層膠水。在膠水濕潤時，把幾何形狀的棉紙小心貼上去。

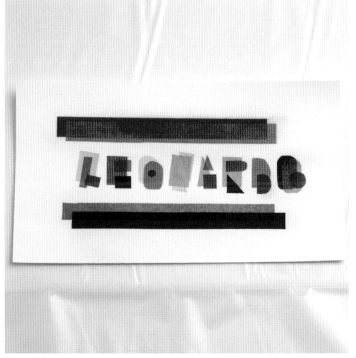

6 接著處理第二個字母。一樣進行步驟4與步驟5，直到所有字母都貼好為止。靜待膠水乾透。

7 在棉紙上頭多塗幾層薄膠水，封住棉紙，並等每層都乾透。你的藝術品完成了！

建築物上的幾何形

在建築的範疇，還沒被人們嘗試運用過的幾何形狀，幾乎不太多。雖然球體有點刁鑽棘手，但人們也建構過球體建築物了。

圖中的房屋與其他建築物，依序是：山中的圓頂冰屋；愛爾蘭的茅草屋；加拿大亞伯達省的植物生態金字塔；蒙古包；木頭圓錐帳篷；英國布萊頓的英皇閣（Royal Pavilion）；美國密西根的八角屋（Loren Andrus Octagon House），以及義大利米蘭的米蘭大教堂。

幾何學

建築物，可以看成是經過排列，具有體積的幾何形狀，包括立方體、四角錐、圓錐體、球體、半球體、圓柱體、八面體、角柱體，還有稜正交的多胞形（othotope）。以愛爾蘭茅草屋為例，下方是四方體，上方是三角柱；蒙古包的下方是淺淺的圓柱體，屋頂覆蓋著矮矮的圓錐體。

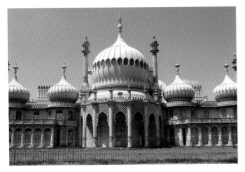

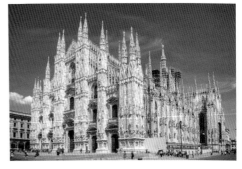

體積的數學

挑一種你喜歡的建築，找出它是哪些幾何形狀構成，就可以算出體積。因此你需要劃分不同部分的幾何形狀。

我們先從愛爾蘭茅草屋開始吧。為了簡化問題，把構成房屋下方的四方體以及上方的三角柱統一規定為長9公尺，寬4.5公尺，高2公尺。

面積的單位是平方公尺；體積的單位則是立方公尺。所以，要算出四方體的體積，先要得到面積。四方體基地的面積，算法是長乘以寬，也就是 $9 \times 4.5 = 40.5$（平方公尺）。因為「長×寬×高」才會得到體積，因此接下來面積要乘以高度，$40.5 \times 2 = 81$（立方公尺）。所以，小屋下方的四方體，體積是81立方公尺。

接下來，要處理屋頂三角柱的體積了。首先來算出三角柱的底邊三角形面積，先以長方形面積公式計算，那就是 $4.5 \times 2 = 9$（平方公尺）。長方形從對角線切一半便是三角形，因此剛剛的長方形面積要除以2，就得到4.5（平方公尺），為三角形面積。接著底邊面積乘以柱體高度，$4.5 \times 9 = 40.5$（立方公尺）。

把兩個體積加起來，愛爾蘭茅草屋的體積就是：$81 + 40.5 = 121.5$（立方公尺）。

你可上網查詢，看看其他立體幾何形狀的體積公式。

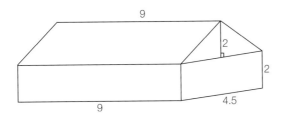

形狀狂想曲

最令達文西愉快的消遣之一，就是把二度空間的平面幾何圖形，轉換成三度空間的樣貌。他替朋友盧卡‧帕西奧利的大作《神聖比例》，創造了大量華麗的立體形狀，下圖就是兩例。

如果達文西的創意啟發了你，請試著發想建築物的奇妙造形。舉例來說，左邊達文西創造的複合十二面體二十面體，可以當作夜晚觀星的絕妙天文臺；右邊的菱方八面體，就是現成的溫室構造。嘗試運用你心中的奇想形狀來設計建築物吧。

達文西畫過許多立體幾何形狀，這是其中兩例。左邊是複合十二面體二十面體；右邊是菱方八面體，共有二十六個面（開口）。

創造奇妙二十面體

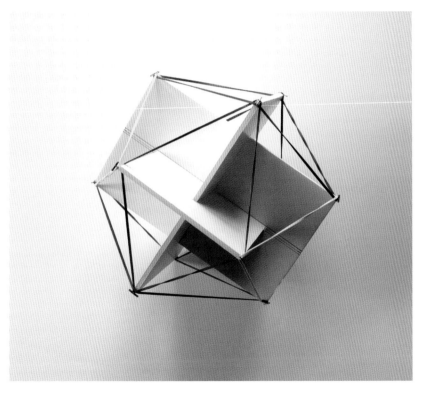

多面體（polyhedron），顧名思義就是許多面的幾何形狀。在本次活動，你將完成二十面體（icosahedron，icosa 起源於希臘文 *eikosi*，意思是「二十」）。首先從平面圖形開始做，再交錯架成立體形狀，最後以橡皮筋連接頂點，營造出具有多個面的錯覺。這要花點功夫，因此你不需要一口氣完成它。

器材與資源

約15公分×25公分×5毫米的白色風扣板三塊（工藝材料行、辦公室用品店可以購得）

型號117B，約18公分長的大條橡皮筋六條（辦公室用品店可以購得）

約4公分長的T形釘十二根（工藝材料行可以購得）

尺

鉛筆

美工刀

切割墊

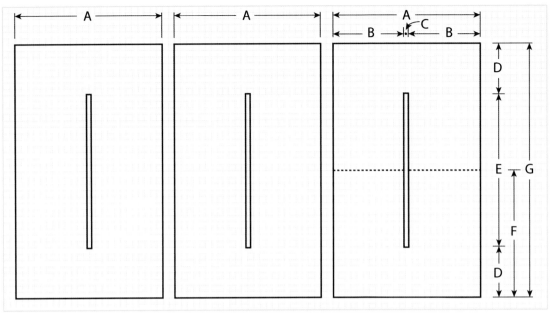

A＝15公分
B＝7.25公分
C＝5毫米
D＝5公分
E＝15公分
F＝12.5公分
G＝25公分

1 根據上圖的切割圖示來進行。

2 把風扣板放在切割墊上，以免傷到工作檯面。

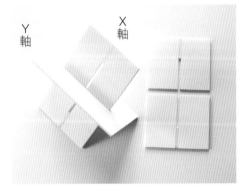

3 用尺和鉛筆，在風扣板上畫出切割線。切割的精準度相當重要，因此請慢工出細活。

4 用尺和美工刀，在每塊板子中央割出5毫米×15公分的隙縫，再把其中一塊割成兩半，成為15公分×12.5公分的板子，放在一旁備用。

5 組合其他兩塊長方形板子（寬15公分×長25公分）。以15公分的邊，插入另一個板子上的5毫米寬插槽，插到板子一半的位置，這樣便形成了具有兩個互相垂直平面的模型（分成 X 軸和 Y 軸）。

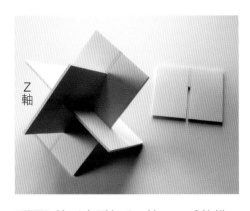

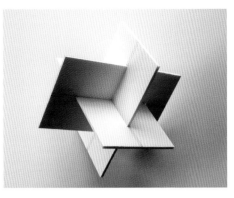

Z軸

6 接下來要加入Z軸。一手扶模型，另一手拿小塊長方形，以垂直角度嵌入Y軸中央位置。

7 模型轉到另一側，用另一塊小長方形，重複上個步驟。

8 用T形釘尖端插入風扣板的頂點，朝著X軸中心點壓進去——這點也是三個平面的交會處。T形釘的尖端不可戳穿板面；萬一戳穿，抽出來調整位置。重複步驟8，直到模型上的十二個頂點都有T形釘。

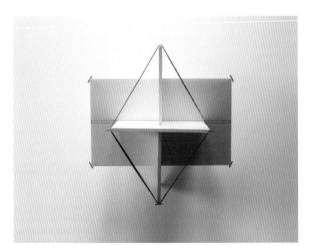

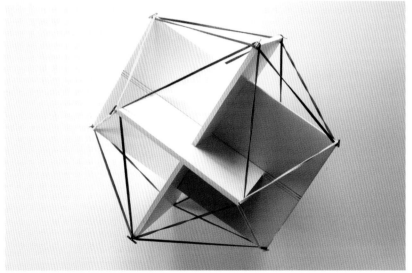

9 「安裝」三角形平面。這要借重橡皮筋「畫出來」。如圖所示，把橡皮筋繃在四個T形釘之間。首先把橡皮筋拉伸到板子一半長度，套住鄰近頂點的T形釘，然後繼續拉向另一個頂點。

橡皮筋彼此之間，以及與板子的邊緣之間，會構成等邊三角形，總共有二十個面。最後大功告成！

大玩特玩造型

看看你坐的地方

如果有人在毫無預告的狀況下，突然要你畫一張椅子，很有可能你畫的會跟下圖的樣式相去不遠。這是典型尋常的樣式，每個人都認得的椅子。

等等，有一千個特例！

椅子可說是最常見的家具。不過，自從人類不再坐在洞穴中的石頭上以後，從那時起，讓設計師玩出無止境變化的家具，也是椅子。

椅子可能用椅腳站著，可能放在基座上，甚至從天花板垂下來；可能用木頭組成、用塑膠成型，或用金屬打造，甚至以泡綿切割而成。椅子可能包覆軟墊，或裝上座墊；椅子也可以硬得像是穴居人類的石頭。想一想，所有你見過的特殊用途的椅子——在理髮店、牙醫診所、醫院、火車還有太空站裡的椅子。有些設計師，可能終其一生不設計別的，只設計椅子！

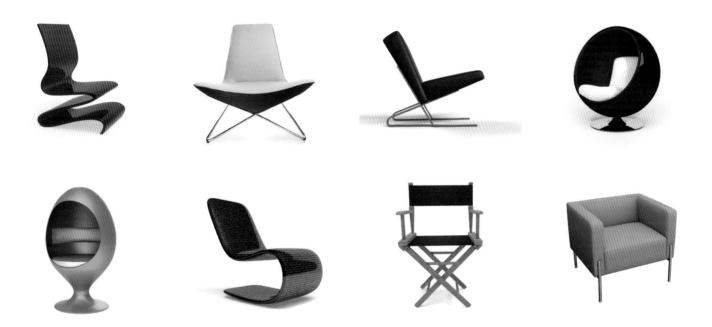

圖中的椅子，造型真是巧妙多變，但是它們的共通點就是，造型基礎都是幾何形狀。你觀察這些椅子，會看到直線、曲線、橢圓形、圓形、三角形、正方形和長方形。

請坐

現在輪到你當設計師了，假設有顧客上門，請你設計特殊用途的椅子。請列出一份清單，描述成功的設計所需的準則。椅子用於餐廳嗎？舒適第一？給兒童專用？會是輪椅嗎？電腦椅？後院的休閒椅？拿著鉛筆、尺以及圓規，設計一張原創的椅子，以滿足顧客的需求——只能運用幾何造型。

更進一步

如果在課堂上設計椅子，不妨當成全班的設計競賽，將同學分成小組，採用同一個顧客的需求標準。設下時間限制，開始動工！看看哪個團隊最能滿足顧客的需求。

變形

達文西觀察到，有些物體在改變形狀的動態過程中，體積仍保持不變，這讓他深深著迷。他是「拓撲學」（topology）的先驅，這門學問專門研究物體在變形的過程，如何保有某些原本的特質。想一想水，水可以從固態的冰，變成液態水，再到氣體——而且也能走相反的路徑，從氣體變回到液體和固態的冰。

「所有會移動的物體」，達文西寫道，「它佔有的空間就和它留下的空間一樣大」。他曾打算寫書來闡明這個現象，書名是《變形》（Transformation）——指物體從一種形態變成另一種形態，而組成卻不增加或減少。

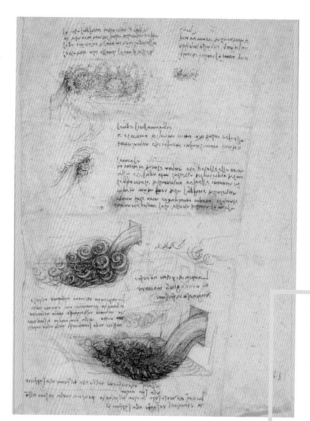

達文西對於流動的水特別鍾情。他看著河水噴湧、流動並衝擊著岩石，不停的改變形狀，但是水還是水。他也進行其他實驗，例如用軟蠟來玩造型變化，不斷的讓同一塊蠟融化又重整，變成各種幾何形狀的固體。就像你在本章節前面的段落已經知道的，達文西熱衷在圓形內部創造新的幾何形狀，並且嘗試把圓形轉換為正方形。

達文西對於水的形態變化的研究，總是抱持熱忱。左圖是達文西筆記本的插畫，描繪水流噴湧時的渦旋。

紙張變身

摺紙藝術完美詮釋這樣的道理——如正方形紙張這樣簡單的素材，可以轉變成截然不同的立體造型，但它仍然是一張方形紙張。

當你摺疊紙張時，也會發現更多變化：紙張會變得更堅韌，不容易撕破。你可以運用這樣的技術，讓物體兼具穩固結構以及裝飾效果。

紙張大力士

想像一下：紙張靠著薄薄的邊緣立起，上頭還支撐著物體，你知道，這簡直是不可能的。不過，只要改變紙張的形狀，就能賦予紙張穩固的結構與強度。

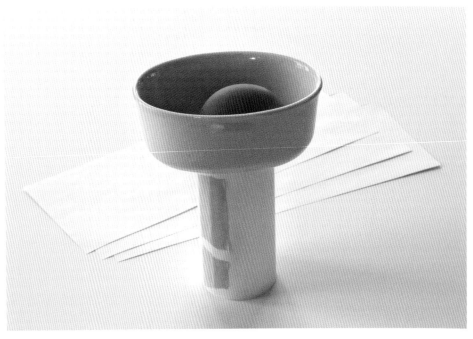

器材與資源

A4大小的紙五張

剪刀

透明膠帶

尺

初步練習

取兩張A4大小的紙，每張都從長邊對褶，然後沿著褶線剪開，變成四張紙條。取其中一張，捲成直徑約5公分的紙筒，以膠帶黏合固定形狀。讓紙筒在平坦表面立起，然後在上頭擺物體。如果紙筒頂端先擺一個碗或碟子，接著就可以輕易再放上不同形狀的物體——例如水煮蛋或水果。完成了！你已做好一個能夠支撐物體的紙筒。先把紙筒擺到一旁，等一下會派上用場。

做出百褶

剩下三張紙條，我們改變紙筒造型，摺
出三種不同的樣式。

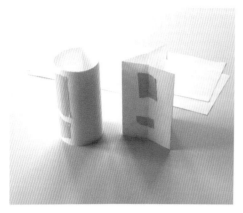

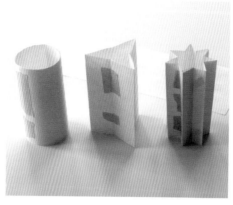

實驗1

以風琴褶（或如百褶裙）的褶法摺紙，
每一褶的間隔約為3公分。接著把紙條捲
成柱體，用膠帶黏合，然後讓紙筒立
起。用手掌輕壓試試紙筒承重能力，不
要太用力以免壓扁紙筒，感受紙筒晃動
的程度。

實驗2

再做一個紙筒，這次每一褶的間隔縮小
到約為2公分。和前兩個紙筒一起比較，
你應該能感受到紙筒結構的差異。

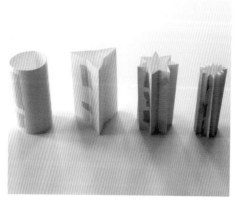

實驗3

再做一個紙筒，這次每一褶的間隔縮小
到約為5毫米。

實驗4

比較四個紙筒的強度。把紙筒依照製作
順序一字排開，逐一在頂端放碗，碗內
放物體。紙筒之間，承重能力是否不
同？哪個承重最大？

驚奇多變的立體紙型

重複紙張的褶疊樣式，可以做成曲線玲瓏曼妙的結構，也可以是多面且堅固的立體紙模型，以下活動來探索紙張的變化。

1 首先將右邊兩個設計圖放大四倍影印，以卡紙印出，也可自行依照同比例畫在卡紙上。

2 沿著虛線剪下卡紙上的圖形。

A

■ 谷褶線　　■ 山褶線

B

3　把設計圖A放在切割墊上，圖案朝上。用美工刀的鈍面，輕輕沿著紅線（山褶線）劃痕跡（力道不要太大，避免劃破紙張！）。這些痕跡，可幫助紙張容易彎折。

4　接著，用美工刀的鈍面，輕輕沿著綠線（谷褶線），小心的在紙面劃下痕跡。

5　沿著綠線摺（方向為摺線在凹下處）。紙張開始呈現立體結構。

6 沿著紅線摺（方向為摺線在上凸處）。快完成了。

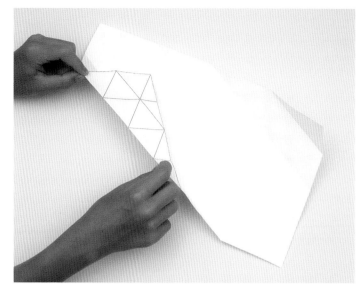

7 沿著摺痕的凹凸方向收攏卡紙，做出如照片一樣的形狀，呈現像雕塑品一般的立體結構。這是一條長形紙筒，由許多三角形的面組成。

8 把紙筒用膠帶固定，以保持形狀。*注意紙張的圖案樣式須對準交疊。*

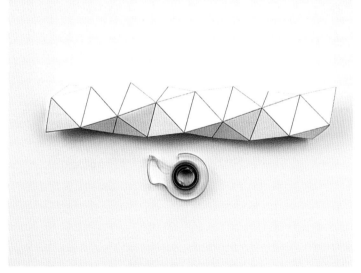

9 使用設計圖B，重複步驟3到步驟8，製作其他紙型。摺紙的祕訣是：把摺痕加深，就容易依照圖案摺成所需的形狀。

10 比較兩種紙模型。你會注意到，圖案樣式雖然相似，但是曲度不同。

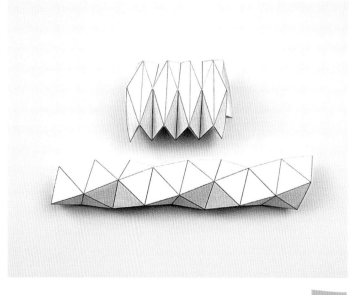

簡單的原理

經過簡單的摺紙動作，就能讓紙張的強度增加，支撐更多的重量。這是因為打摺之後，讓紙張結構不易彎曲或崩塌。同樣的道理，摺成扇形的紙張，就可以變得堅挺並搧出強風。瓦楞紙內部的摺疊結構，因加強了紙張表面的強度，足以做成紙箱，甚至還可以製成紙家具。

光學與特效
OPTICS AND SPECIAL EFFECTS

眼睛與視覺

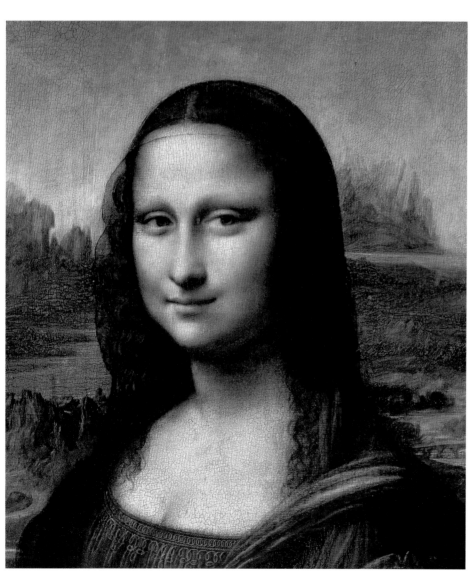

我們所見的，和腦中的解讀

你是否曾經感到疑惑，當你在藝廊中走動，畫中肖像的雙眼似乎總是對你如影隨形？一切盡在雙眸的瞳孔中。當你看著《蒙娜麗莎》，畫中的女子似乎也正回看著你──但當你站在畫作正前方，細看女子的雙眼瞳孔，你會發現兩個眼睛凝視的角度有些微的差異。於是乎，不管你向左或向右，似乎都有個眼睛盯著你移動。

達文西終其一生，對於自己的光學研究或者眼睛呈像原理，總是念茲在茲。他研究光學，從眼睛內部構造著手，如前面提到有關他的光線研究；他也從眼睛的外界出發，如前面提到有關色彩的討論。他無時無刻不在研究視覺感受產生的妙計把戲：如何在繪畫過程加入光影，讓物體呈現立體效果；如何應用透視法的幾何原理，賦予平面的畫作無窮的景深。

達文西深深熱愛幾何與透視的遊戲，如果他看到四個世紀後另一位藝術家艾雪（M.C. Escher）的作品，想必也會樂於欣賞。如果你還沒聽過艾雪的大名，可能也見過他的作品：《哈利波特》系列電影中，霍格華茲校園裡的移動樓梯，就是源自艾雪的創作。

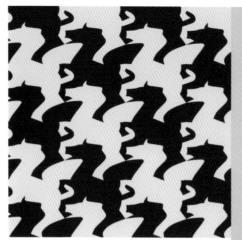

莫里茲‧柯尼利斯‧艾雪（1898-1972）是荷蘭的藝術家、製圖員以及數學家，他以創作出壯觀、迷人的鑲嵌畫而聞名，左圖的設計就是源自於他的作品。注意動物圖案的個別位置，經過巧妙的安排；還有明暗對比的設計，如何作弄你的雙眼。盯著這張圖看 —— 起先只看到一種動物，等到你眨眼睛的時候，另一種動物就出現了，這就是鑲嵌藝術帶來的神奇視覺饗宴。

玩玩視覺遊戲

艾雪可說是創造奇妙圖像來擾亂視覺的箇中高手，他讓畫中的物體同時在空間中忽前忽後。他操弄透視原理，設計出右圖這些不符合幾何原理的造型。除此之外，他也善用「鑲嵌畫法」（tessellation）。在拉丁文中，tessella 是「小方塊」的意思，原指拼貼作品中重複樣式的小方磚。艾雪運用這種圖案反覆的技法，在畫作中大玩視覺遊戲。

「我想表達的東西是如此的優美與純粹。」
——艾雪

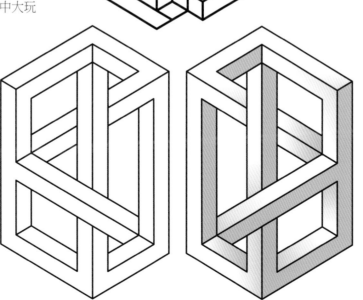

模式、對稱與鑲嵌

在設計領域與自然界中，「模式」（pattern）就是以有組織的樣貌重複出現形狀、輪廓或造型。

而「對稱」（symmetry）是一種存在於形狀、輪廓或造型的規律，這樣的規律呈現出平均、平衡和均勻感。

「鑲嵌」則指的是連鎖交錯的幾何圖形單位的重複現象。你看到的鑲嵌現象，其實比你認為的多。聚精會神尋找鑲嵌的例子——仔細搜尋你四周的環境，是否有重複的形狀或造型，彼此沒有縫隙或重疊，呈現在平面或立體空間。

開始留意這些模式、對稱或鑲嵌圖案，剎那之間你將發現，這些規律俯拾皆是。試想一下：你清醒的大部分時間，一直在感知這些美麗的視覺現象，但自己居然渾然不知！

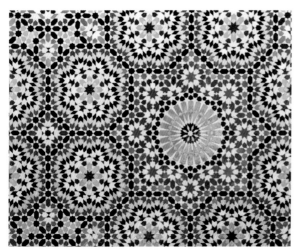

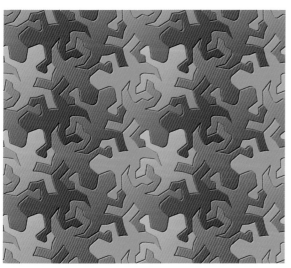

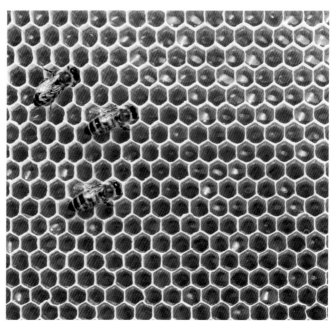

上圖是蜜蜂建造的蜂巢，展現壯觀的幾何形狀，就是一種鑲嵌圖案；左上是伊斯蘭教的鑲嵌磁磚拼貼，充滿精緻美感；左下就是艾雪風格的鑲嵌畫，洋溢著神奇的氣氛。

創作艾雪風格的設計

本次活動中,你將設計平面鑲嵌畫,鑲嵌形狀會反覆出現並且填滿表面,彼此間沒有空隙也不會重疊。

活動首先要設計出基本單位圖形,這個圖形便是鑲嵌繪畫的基礎。先從小方塊開始,在頂邊畫一個倒三角形,把倒三角形移除,改放在底邊。

器材與資源

鉛筆

橡皮擦

A4大小的5 mm方格紙

兩張

A4大小的白紙一張

不同顏色的麥克筆數支

1 用鉛筆在方格紙上畫出基本單位圖形，讓輪廓線對齊方格紙。

2 畫出大小相同的基本圖形，注意保持相連排列，鑲嵌畫已有雛型了。

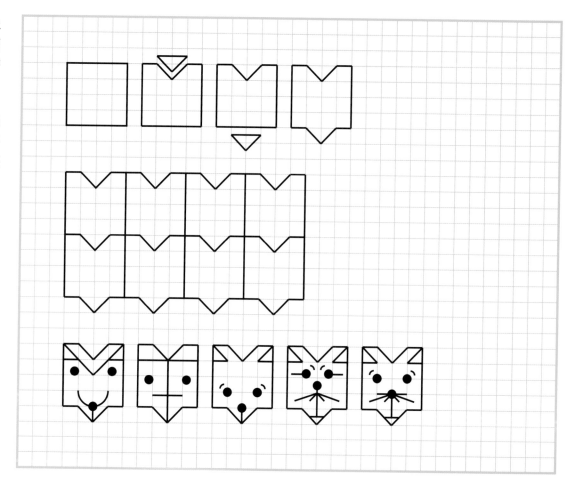

3 想像一下這個基本圖形是一個動物的頭，為它畫出眼睛、鼻子以及你想要的細節。設計各種不同圖案。

4 選擇其中兩種設計樣式，作為鑲嵌畫的元素。

5 換另一張沒用過的方格紙，在方格紙的左上方，畫出第一個基本圖形，接著跟另一個圖形上下交替畫。記得所有圖形彼此緊密相連排列。

6 畫出上下每列各七個圖形。

7 你可以用彩色麥克筆，替圖形畫上對比強烈的顏色。

動起來的錯覺

如何以靜態的影像捕捉動態的畫面？達文西對各種動作都深深著迷——風、雲、鐘錶以及水車，只要是在運動的東西就能吸引他的目光。他喜歡到鳥市買鳥，因為這樣他能放飛鳥兒，然後觀察牠們的飛行姿態。

達文西以同樣的方式探索各種動物，然後鉅細靡遺的記錄每種動物的動作：「蜻蜓以四片翅膀飛行」，並寫道「當前面的翅膀上升，後面的就下降」。

這樣細緻的觀察，幫助達文西解決繪畫中描繪動作的難題。他告誡其他畫家：「不要在同一幅畫中重複相同的動作。」「不論是描繪肢體、手掌或指頭時都一樣。在敘事繪畫當中，須避免重複同樣的姿勢。」換句話說，如果你想傳達動感十足的畫面，請確保場景中的每個人或動物，都以不同的方式移動。

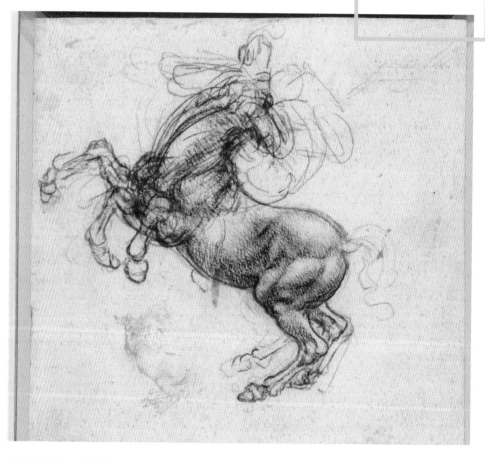

在這張躍起的馬匹畫作上，達文西加上大量的動作。

凝結的瞬間

達文西確實需要一雙反應神速的眼睛，才能單靠視覺去記錄蜻蜓的翅膀，在剎那間拍動的樣子；或是用後腳立起的馬匹，頭部如何轉動、前腿如何踢蹬。在那個年代，除了憑藉萬能的雙眼，別無他法。

直到四百年後——也就是1870年代，在美國工作的英國攝影師埃德沃德・邁布里奇（Eadweard Muybridge, 1830-1904），利用攝影技巧解決達文西當年的難題。

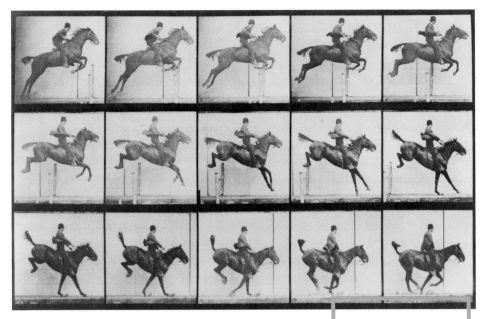

定格動作

1872年，埃德沃德·邁布里奇因在加州拍攝自然生態相片而聞名。當時的加州州長利蘭·史丹福（Leland Stanford）委託邁布里奇解決一場賭注。史丹福相信，馬匹奔馳時，四蹄會全部躍離地面。有人反對州長的看法，認為至少一直有一蹄會和地面保持接觸。史丹福認為攝影技術可以解決這樣的紛爭。

起初，根據邁布里奇替跳躍馬匹所拍攝的相片，顯示史丹福的看法似乎是正確的，但是兩人還不敢斷定。不過史丹福興致勃勃，邁布里奇有了市長的資助，持續以攝影進行研究。到了1878年，他開展了多臺相機同步攝影的技術，拍攝出定格相片，這次，他完全證明史丹福是正確的。有些物體移動太快，無法單憑肉眼辨識，而攝影術終於讓大家看清楚瞬間的動作。

一位騎師坐在跳躍的馬背上，這是邁布里奇拍攝的相片。

讓靜止的畫面動起來

達文西熱愛發明，也熱衷玩遊戲，所以很難想像出他不愛用這種「光柵影像」來探索、玩出動態畫面。沒聽過「光柵影像」嗎？你一定在明信片或動畫影片看過──可能不知道正式名稱而已。光柵影像會前後移動，根據你觀看時站的位置，讓你看到一張影像，接下來又見到另一張。光柵影像英文名中的Lenticular，是指「晶體形狀的」或「與眼睛晶體有關的」，這項技術於1920年代問世，用於早期的彩色電影。

你也許注意到，應用光柵影像的明信片，上頭覆著一層凹凸如山脊般的塑膠，這就是創造神奇現象的因素之一。

它是這樣運作的

把兩個或更多的影像，切割成長條狀，然後以交替的方式拼接在一起，形成影像的基底。接下來，上頭貼一層圓弧起伏如山脊的塑膠。山脊的寬度，對應底下的長條，每兩條影像的寬度，對應一個脊寬。

接下來的神奇之處，與光線的特質有關。如同你在前面所知，光以直線方式前進，但是遇到凸起的表面，就會彎折。這就是光柵影像的顯像原理：光遇到圓弧狀的脊，產生彎折現象，然後分別進入你的左右眼睛。所以，你在影像前面來回移動時，起初看到一張圖，接下來看到另一張。

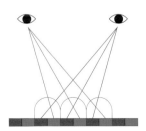

製作變畫光柵板

器材與資源

A4大小的重磅白色卡
紙兩張

A3大小的白色卡紙
一張

白紙

鉛筆

尺

三角板

切割墊

美工刀

透明膠帶

色鉛筆或彩色麥克筆

口紅膠

從左方斜看

從正面看

從右方斜看

你可以利用紙張加上自己的動作，來做出簡單的動畫。「變畫光柵板」可說是一種3D立體圖畫，它使兩種以上的圖案交錯，產生動態感。

如果選用的兩種圖案有關聯，動畫效果最好──例如，選用嬰兒的臉和老年人的臉，圖案大小一樣；或者，你也可以挑選皺眉的臉與微笑的臉。這樣的技巧，可以用來表達時間的更迭，比方說用夏天茂密的樹以及冬天光禿禿的樹做為圖案。

1 利用鉛筆、尺或三角板，將兩張重磅卡紙各修剪成20公分×20公分的正方形。

2 利用色鉛筆或麥可筆，在卡紙上畫出兩組不同圖案。

3 讓其中一張卡紙正面圖案朝下，放在切割墊上。用尺與鉛筆，每間隔2.5公分，畫上一條垂直線。

4 從左到右，在紙背編號：8、7、6、5、4、3、2、1。

5 利用美工刀和尺，沿著直線切割成一片片紙條，放在旁邊備用。

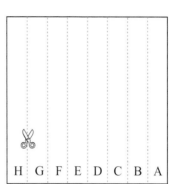

6 另一張卡紙，同樣重複步驟3到步驟5，不過編號時從左到右用 H、G、F、E、D、C、B、A。

7 把最大張的卡紙平放，並依序鋪上紙條，從左到右的順序為：A、1、B、2、C、3、D、4、E、5、F、6、G、7、H、8。確認正確位置後就可以貼紙條。在紙條有記號那面塗上口紅膠，貼上卡紙，確保紙條左右緊密相連，上下高度對齊。現在呈現了特殊的圖案。

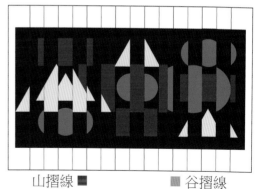

山摺線 ■　　　　■ 谷摺線

8 以風琴摺（百摺）的方式，照著圖上所示的山摺線、谷摺線來摺疊。最後用美工刀，割除紙張其餘白色部分。

9 調整摺痕，讓紙張凹折接近90度。你已經完成「變畫光柵板」！測試時間到了。

10 把作品放在工作檯面，從正上方欣賞，你會看到兩組圖案。接著移動身體，讓眼睛視線從左到右、從右到左，圖案就動起來了。

更進一步

把變畫光柵板垂直立起，放在你會行經的路線旁邊，路過時可以欣賞它的變化（走廊是完美的擺放地點）。

藝術映照出世界

鏡面反射

我們周遭的物體，大多都會反射光線──如果物體不會反射光線，你也看不見它了。像一道白牆這樣的表面，反射光線的能力很強，甚至使我們感到眩目或照亮房間。

但是有些表面具有特殊性質，反射的光量完全等同於原來入射的光量，稱為「鏡面反射」（specular reflection），這樣的表面也稱為「鏡面」。事實上，speculum就是鏡子的古名。

愈光滑愈好

以下是光線遇到物體的過程：光線碰到消光白色牆壁（matte white wall），發生漫射現象。這是指光線以某個角度碰到牆面（這個角度稱為入射角）時，粗糙牆面讓光線以各種角度反彈朝向我們，這就是牆面能夠照亮房間的原因。

但是，當光線碰到平整光滑的表面時，產生的是鏡面反射，就不會有漫射現象。這時，入射角就等於反射角。發生鏡面反射時，所有光線以相同的角度反射回去──這就是我們在鏡面看到反射影像的原因。當然，因為光線朝向我們反射，所以影像是左右相反的。

自然界裡的反射

上圖的效果，發生在自然界。平靜無風之際，湖面光滑如鏡──完全沒有一絲漣漪，這時陽光的角度也恰到好處，讓我們看到周遭景觀的完美反射。因為反射影像的方向相反，讓樹木呈現倒栽蔥的模樣，朝向湖底生長。

金屬的反射

古代文明的人民，例如埃及人和中國人，都懂得利用青銅之類的拋光金屬來製作手鏡。隨著玻璃工藝演進，工匠還把非常薄的拋光金屬片安裝在玻璃磁磚或者薄礦物片中，製成鏡子（looking glass）。

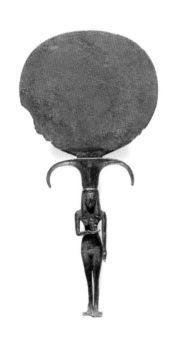

古埃及青銅鏡，搭配女神愛西斯（Isis）造形把手。

在歐洲中世紀，發展出更現代的製鏡技術，以水銀蒸氣（水銀是一種有毒的銀色金屬，在室溫下呈現液態）混合其他貴重金屬製成。

藝術中的鏡子

許多人喜歡照鏡子欣賞自己，但是古時候的人家，家中大都沒有鏡子。當時的鏡子不但面積小，而且價格不斐，只有富裕人家才有福享用。不過，藝術家也喜愛鏡子。從中古世紀以來，鏡子開始出現在掛毯或畫作中。

在肖像畫中，把鏡子也畫進室內場景，是一種突顯主角的財富與地位的方式。不僅如此，鏡子讓藝術家在畫作中體驗神奇的感受。透過鏡子，讓藝術家以及觀賞者，能看到不在眼睛之前的景物。有了鏡子，就可以同時看到物體的前面和後面，甚至從這個房間看到另一個房間，這真是繪畫的革命之舉。這種感受，簡直融合了科學和奇幻！

這幅1400年代的法國掛毯，圖中女子替獨角獸照鏡子。鏡面雖小，鏡框和鏡架都是金製，看得出價值非凡。

比利時藝術家康坦・馬賽斯（Quentin Metsys）約於1524年所繪的當鋪老闆和夫人，桌面上還有個小小的凸面鏡。透過凸面鏡，看畫的人得以一窺其他房間，你可看到房間裡有人在讀書，以及窗外的街景。

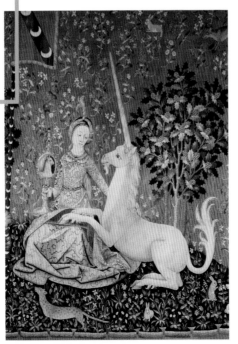

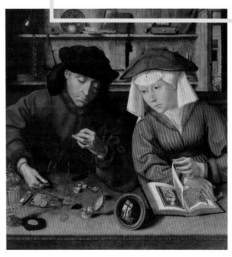

製作萬花筒

組合鏡面，製成長方體或三角柱，
可讓眼睛一覽無限的影像。

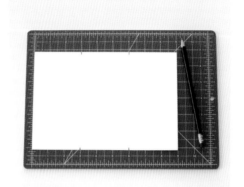

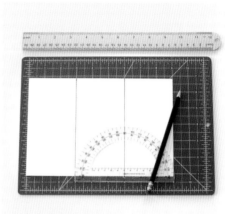

1 把軟性塑膠鏡面朝下，放在切割墊上。用尺和黑色麥克筆，將鏡子寬度分成三等分，在鏡子的上緣以及下緣做標記。

2 把標記連起，畫出兩條垂直線。

器材與資源

約15公分×24公分大
小的軟性塑膠鏡

切割墊

黑色細頭麥克筆

尺

量角器

美工刀

紙膠帶

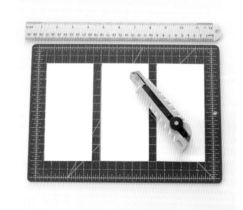

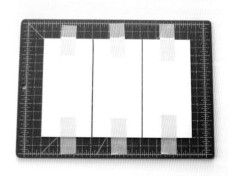

3 接著沿線把塑膠鏡切成三塊。

4 將三塊塑膠鏡並排，中間留約1毫米的空隙，並用紙膠帶把鏡子固定在切割墊上。

5 把長條紙膠帶貼到鏡子中間的縫隙上，連接兩塊鏡子。在最右邊鏡子的右側，再貼上一條紙膠帶，並預留一半黏貼空間。現在拆掉短的紙膠帶，把整組塑膠鏡子從切割墊上取下。

6 讓鏡面朝上，注意指頭避免觸摸鏡面，以免指紋妨礙影像的品質（如果需要清潔鏡面，請以軟布輕輕擦拭）。

7 鏡面朝上時，將外側兩面塑膠鏡靠近收合，利用預留的紙膠帶黏貼，組成三角柱（鏡面在內側）。準備試試你的萬花筒囉！

8 萬花筒靠近一眼，另一眼閉起來，看看四周。移動萬花筒，朝向不同物體望去。你會發現，不管看到什麼東西，影像都無止盡的倍增。

9 在你用萬花筒對準的每個地方，都會看到變成重複規律圖案的影像，臉、羽毛、葉子表面、樹皮、木紋、相片，或是織品的圖案，什麼東西都可以！

尋找圖案花色！

若要搜尋影像或圖案花色的素材，萬花筒真是絕妙的工具（以及玩具）。你可以把入鏡的影像拍攝成照片，並且展示它們。把相機鏡頭貼近萬花筒，就可以照下鏡內的內容了。

眼睛是天然調色盤

「運用大自然的賜予，發揮想像
力來解讀。」
──達文西的建議

藝術家作畫時，善用我們視覺上自然的
現象。當我們眺向遠方，遠方景物似乎
褪去些許色彩。若把兩個互補色擺在一
起，顏色變得鮮明，衝向眼前；反之，
當兩個近似顏色並列，顏色似乎互相融
合了。達文西作畫的時候，通常都用藍
色陰影當作背景，欣賞者會感覺彷彿深
入背景空間。達文西的山水景觀作品，
遠方的背景往往消退成霧氣，然後遁入
天際。即使畫布實際上是扁平的，但是
雙眼卻告訴我們，景深是真實的。

站在達文西的畫作前，彷彿畫中人物和
你面對面相望──你甚至看不到畫筆的
筆觸。近距離欣賞畫作，肖像的細節，
近乎照相機拍攝出的效果那樣逼真；只
有在景物消退於背景時，才會降低畫面
精細度，這就好像我們近距離觀察景物
時的效果一樣。不過，觀察畫作的方式
不只這一種。

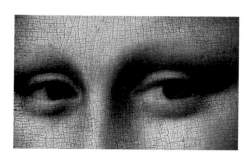

退幾步看畫

在達文西之後的年代，藝術家實驗另一
種表達畫作距離感的方式：貼近畫作細
看，只看得到筆觸以及模糊的顏色，這
時是看不到鼻子或是一撮髮絲等細節。
直到你往後退幾步、從較遠的距離看
畫，特徵才會逐漸聚焦，細節也變得清
晰起來。

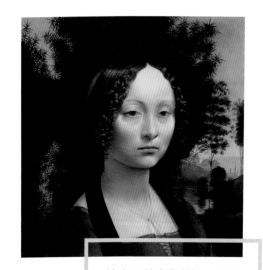

達文西替吉內薇拉・班琪
（Ginevra de' Benci）畫
的肖像，前景的描繪非常
清晰，但是背景卻是朦朧
的藍色，表現出畫作極大
的景深。

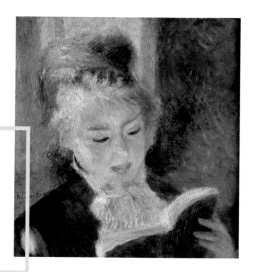

奧古斯特・雷諾瓦
（Auguste Renoir）
所繪的讀書的女孩，
1874年。當你觀賞的
距離退得愈遠，她看
起來變得愈清晰。

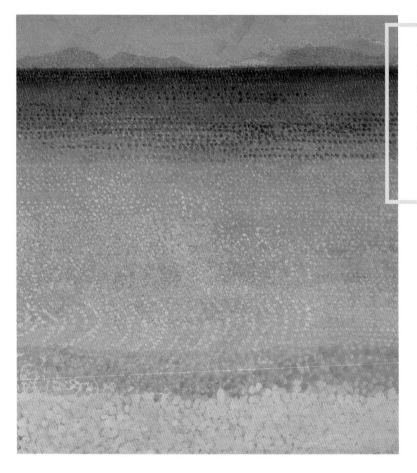

亨利・埃德蒙・克羅斯（Henri Edmond Cross）創作的海景，完全以點狀筆觸表現出海面變換的色彩。

長期以來，畫家刻意創作出讓觀賞者能夠在一定距離外欣賞的圖像。1800年代中期的法國印象派畫家，把這樣的技術推往新的境界。印象派畫家工作的地點，大多在戶外而不是在工作室內，他們嘗試捕捉陽光變化的效果——也就是物體在眼中短暫停留的「印象」。當時的科學家也開始理解：原來眼睛接收到的訊息，與大腦解讀的結果，可能是不同的。身為現代主義者（modernists）的印象派畫家，他們追求的理念是，透過天氣與大氣的變化，捕捉光線造成的光學效果。

印象派畫家揮灑於畫布上的美麗創作，是現代我們已熟悉的，我們能讓眼睛把筆觸對焦成影像。但回到當時，這可說是前衛之舉，令藝術評論家認為是尚未完成的塗鴉。因為如此，印象派畫家的作品必須與其他畫家的作品分開展出。

科學的觀點

到了1800年代晚期，藝術家延續印象派的理念，又向前邁進一步，開創了今天稱為「點描派」的畫風。此時，科學家持續論述顏色與光線的效應。對於藝術家而言，這些科學原則中最顯著的有兩項：第一，兩種顏色靠得很近，從遠距離觀看，會產生第三種顏色；第二，是所謂的「光暈」。

試試光暈

你可能在自然課實驗過光暈的效果，如果不曾體驗過，現在試試看：盯著一種顏色看，然後把目光轉移到白色紙張；剎那間，你會看到這個顏色的互補色，也就是在牛頓色盤上相對的顏色。這對藝術家很重要的原因在於，當兩個互補色在畫中互相接觸時，眼睛會看到兩色接觸的邊界上出現第三種顏色。

各種顏色的互補色或對比色。

繪畫中的科學

這就是點描派藝術家努力在繪畫中表現的。這是一種科學的繪畫方式，畫家以點來作畫，而且將每個彩色點畫在其他點的旁邊，以呈現光學的效果——讓欣賞者接收到完整的色彩。

最有名氣的點描派畫作，就是喬治・秀拉（George Seurat）的傑作《大傑特島的星期天下午》。這幅畫有一面牆的大小，大約2公尺×3公尺。請仔細瞧瞧畫作：整幅畫以互補色的小點構成，當你從遠處欣賞時，眼睛自動將互補色融合成新的色彩。

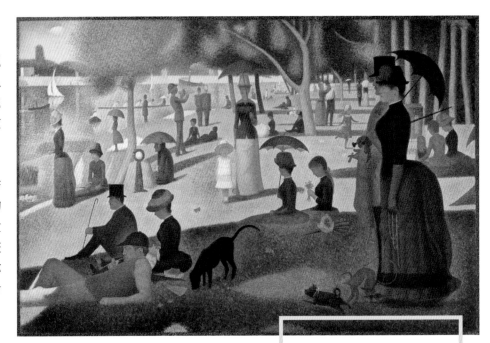

花了秀拉兩年時間的點描派鉅作——《大傑特島的星期天下午》，1884-1886年。

混合點點顏色

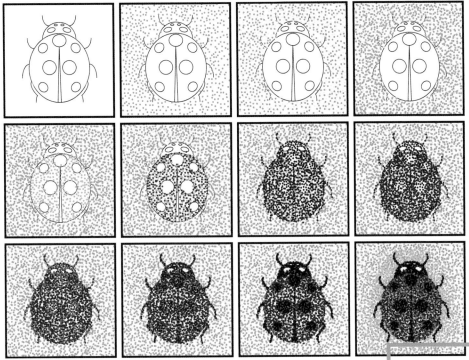

從光學層面混合彩色點點，使用點描派的技巧，創造出色彩瑰麗的幾何圖案。在你的藝術創作中，至少運用三種幾何形狀。先從紙上素描開始，然後把成果呈現在畫布上！

左圖是瓢蟲圖案的設計，由許多色點組成。這樣的發想，來自查理·哈伯（Charley Harper），他是現代派的野生動物插畫家、平面設計師以及生態學家。他的作品色彩豐富、充滿幾何造型、形象生動，並且天馬行空。

仔細看看這一系列步驟，以光學原理依序混合色彩，運用許多小點完成構圖。

器材與資源

方格紙

鉛筆

尺

彩色麥克筆

卡紙

橡皮擦

壓克力顏料與畫筆

（選擇性使用）

1　以鉛筆和尺，把方格紙分成適當大小的幾個正方形。

2　在多個正方形中，用素描方式畫出設計圖。

3　在另一排正方形中，用彩色麥克筆，換成用點點呈現同樣的設計圖。思考一下，輪廓形狀以及背景要用什麼顏色。也可想想不同的設計，例如重疊部分形狀或改變圖像比例。

4　挑出你喜歡的設計，在卡紙上畫出較大尺寸的圖。可以先用鉛筆輕描，再以橡皮擦去除線條。

5　參閱前頁的瓢蟲設計步驟圖，完成你的設計。可用彩色麥克筆或是壓克力顏料，以畫筆點狀上色。

6　挑選背景的主要顏色，以小點的方式上色，點的周圍預留空間。

7　挑選相似色，點在第一個顏色周圍。如果第一個顏色是綠色，依序加上黃色、黃綠色、藍色以及藍綠色的點。

8　接下來處理圖像主體，先塗上主要顏色。接著依序上色，讓色彩越來越複雜。如果主體的主要顏色是紅色，依序加上橘色、橘紅色、粉紅、紫色與紫紅色的點。

9　在作品上簽上你的大名與完成日期，挑一個喜歡的地點展示，欣賞你的作品。

達文西
之所以是達文西
THE ESSENTIAL LEONARDO

達文西小檔案

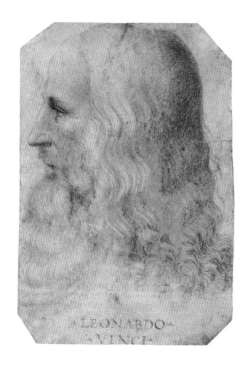

LEONARDO VINCI

跟天才一樣！製作筆記本並做紀錄

在達文西的筆記裡，提到自己的篇幅並不多。有時他會列出清單，整理自己想調查的主題，或是提醒行程。但是，關於他的日常活動或是私事的想法，並沒有留下隻字片語。

達文西的肖像，往往是較為年長的狀態。左邊的肖像，是達文西的夥伴法蘭西斯柯·梅爾齊（Francesco Melzi）約在1515年所繪——四年過後，達文西就以67歲年紀與世長辭了。看著滿頭長髮和絡腮鬍，很難判斷達文西真正的容貌；但是根據認識達文西的人描述，他在年輕時代真是超級美男子。

身兼藝術家與作家的喬爾喬·瓦薩里（Giorgio Vasari, 1511-1574），針對文藝復興時期每位重量級藝術家寫下傳記，收錄於他的大作《藝苑名人傳》。他對達文西的描寫，讚賞熱愛之情溢於文字：「有時候，就有這樣超乎自然的事，這個人由上蒼神奇的賦予了如此豐盛的俊美、優雅以及才華，他遠遠超越其他人類……這就是達文西的真實寫照，他是俊美絕倫的藝術家，舉手投足間流露出無限的優雅，也培養了出色的天賦，任何被他研究的問題都能迎刃而解……」哇！

根據其他知曉達文西的人指稱，他不僅聰明且俊美，也是一位迷人、優雅、有趣，十分健談的人，體格也相當健壯。達文西喜愛音樂，能唱歌也能演奏樂器；他特別喜愛大自然與動物，因此終身奉行素食，與他為伍非常愉快。達文西具備全方位的優點。

自主學習

達文西明白自身欠缺正規教育。他無法進入學校正式學習拉丁文與希臘文，因此無法閱讀哲學與自然史的重要著作——他竭盡辦法讀遍翻譯的版本。他知曉自己天賦異稟，卻不會誇耀自大。達文西珍惜自身這些上天賦予的禮物，並且發揮到極致，幸運的是，他留下了筆記本與我們分享。

他每天都記錄想法並繪圖，持續了四十年之久，留下滿滿一萬三千頁的發明，舞臺道具，幾何遊戲，天氣觀察，光影研究，解剖學演示，循環系統討論，花朵與雲彩的圖畫，太陽、月球與太陽系的研究，人類與樹木的草稿，還有更多內容不及備載。在達文西心裡，世界萬物都有關聯。他從不停止自主學習與吸收新知。這些筆記當中，只有一半左右流傳至今，想到失傳的部分，當然十分遺憾，但是靠著僅存的筆記，已經足以一窺天才的心智了。

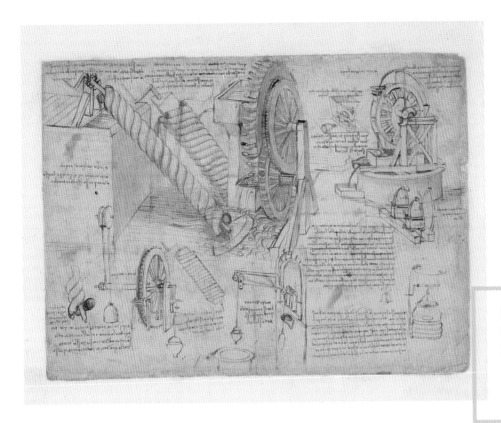

達文西在筆記本上記錄了滿滿關於水車機械的點子。

隨身攜帶自己的筆記本

達文西隨時都帶著筆記本，他把筆記本塞進腰帶，這樣無論在任何地方，都可以隨時掏出來寫筆記或畫草圖，記錄當下的想法，這真是個好做法。你可能也想養成隨身攜帶筆記本、隨時做筆記的好習慣。當然啦，你也可以把筆記用電子檔格式存在手機或平板電腦裡，但是效果終究不同。研究顯示，當我們親手做筆記，記憶會更持久，以及紙本打開的頁面有利於你整合草稿與計畫，方便你日後翻回去查閱。事實上，每本筆記本都好比是一個時空膠囊，封包了你當時的點子，還有產生點子的地方。

另外，達文西的反向書寫也相當有名，他的大部分筆記，都從右邊寫到左邊。他不是為了標新立異，而是因為他是左撇子，他發現這樣的書寫方式比較方便。試試這麼寫，或許很好玩——如果你是左撇子，說不定也會發現反向書寫很適合你。

以下的內容，你將學到兩種筆記本的製作方式。先做出一本，接下來可以做很多本，然後把這些筆記本全部填滿——不要擔心自己的想法不如達文西，因為趣味與新發現是發生在做筆記的過程裡。就像達文西沒有機會體驗飛行，但是他並不因此而放棄飛行夢。

製作一本筆記本並好好運用吧，跟天才一樣！

摺頁小書

你可以利用一張紙，立刻製作出一本簡單的小書，大小適合放進襯衫口袋，讓你效法達文西思考的時刻，把想法記錄下來。

器材與資源

1張A4大小的紙

剪刀

照著右邊的照片，逐步摺出你的小書。

1 沿著短邊對摺，壓出摺線，可幫助之後的步驟更好摺紙。然後打開紙張。

2 沿著長邊對摺，壓實。

3　再繼續沿著長邊對摺，然後又再沿著長邊對摺一次，壓實。

4　再將紙張打開，到剩下對摺一次的狀態。用剪刀從紙張中心點剪開，剪到摺線一半的地方，如同上圖所示。

5　沿著剪裁線的開口，如圖所示把紙張拉開，調整紙張成為四片立體結構。最後再把四片結構闔起、壓實，成為一本小書了。接著在每頁的右下角標記頁碼。

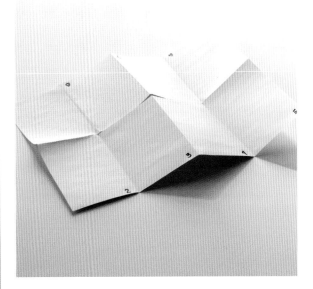

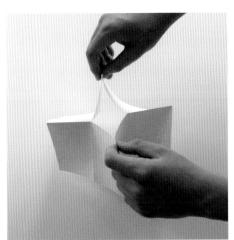

6　將紙張頁面攤開，現在各頁的排列一目瞭然，讓你知道如何規畫小書的頁面。之後就可以用影印機僅影印一張紙，而複印出整本小書了。

自製達文西筆記本

親手做出客製化的筆記本，讓你記錄你的思考、點子與觀察，就跟達文西一樣！這款簡易的筆記本以夾環裝訂紙張，整本可以攤平也可以折起，讓你輕鬆增減頁數。

器材與資源

A4大小的白紙三十到四十張

A4大小的彩色卡紙五張

可調式三孔打洞機

鉛筆

尺

切割墊

美工刀

長尾夾一個

金屬活頁夾環三個

厚紙板兩張

三角板

1 將紙張和卡紙疊整齊，每五張疊一疊。先挑一疊紙，對齊堆好，放在切割墊上。

2 用尺和鉛筆，在紙長邊的一半標記，畫線分為兩半，然後用美工刀切割，將紙疊切成兩半。其他四疊紙也一樣對切，這樣一來，你就有六十到八十張紙，以及十張卡紙可用。切割完的紙張，再分為每五張一疊整理好。

3 調整打洞器，在紙堆的長邊準備打三個洞，打洞時，請大人協助。第一個孔和第三個孔，與紙邊的距離各約是四公分，依此調整好打洞器，開始打洞。

4 用卡紙把白紙隔成幾部分，最後用長尾夾固定。

5 裁切厚紙板。用尺和鉛筆，在紙板上畫出兩個A5大小的長方形（A4尺寸的一半）。利用三角板，確定長方形的角都是90度直角。將板子放在切割墊上，以美工刀裁切。最後用打洞器在長邊上打三個洞，這兩塊板子將成為筆記本的封面和封底。

6 首先把封底擺在工作檯，然後堆上紙張，最後加上封面，用長尾夾固定住，接著把活頁夾環穿過洞口，並牢牢扣緊。隨你用喜歡的方式處理封面和封底——彩繪、蓋戳印、雕版印刷、刺繡、膠帶黏貼、拼貼畫，或其他你喜愛的方式。

讓筆記本跟著走

選擇1
加一個安全扣環扣住筆記本上的夾環，這樣便可把筆記本固定在皮帶環或背包上。

選擇2
剪下一條約90公分的尼龍繩，綁住筆記本兩端的夾環，並調整繩長，讓你可以將筆記本側背起來。

給你一些靈感來暖身

運用筆記本，把你內在潛藏著的達文西的天分發掘出來。

列出創意點子的提示，寫在筆記本裡。保持每天記下一則圖畫提示。

在筆記本中規畫一個專區，專門記錄引起你好奇的事物。針對你想更進一步學習的事物，列出一份清單提醒自己，例如密碼學、製作糖果、養殖蚯蚓、焊接技術、穿戴式科技、水耕栽培、仿生學……等等；這份清單，可能含有讓你產生學習熱情的線索。

把幫助你查詢和解題的工具資料，貼入你的筆記本中，例如潮汐表、月相變化圖、柏拉圖立方體（凸正多面體）清單、單位換算表、黃金比例、費氏數列、幾何圖形的公式、世界時區圖……還可以放進什麼呢？

保留一個專區，寫些這樣開頭的句子：「如果……，會怎樣呢？」

寫一封鼓勵自己的信，跟達文西一樣反向書寫。

保留一頁，設計屬於自己的「創意證照」。這張證照如同駕照一樣，而且比駕照更有用，因為有了這張證照，你就得到允許去進行實驗、調查、犯錯以及解決問題——你明白的。

圖片出處

本書內頁圖片由作者艾米・萊特克提供；除了第17-19，28-29，35-37，52-53頁，由攝影師Glenn Scott拍攝，還有下列圖片：

PAGE 91 (top): Letters from *Divina Proportione* by Luca Pacioli (c.1445–1517), originally pub. Venice, 1509 (litho), Private Collection / The Stapleton Collection / Bridgeman Images (A) BMR214060 (D) STC740340

PAGE 91 (bottom): Portrait of Luca Pacioli. Jacopo de' Barbai (1440/50–a.1515) / oil on panel / Museo di Capodimonte, Naples, Campania, Italy / Bridgeman Images XAL55519

PAGE 92 (top): Pages from Leonardo's geometrical game ('ludo geometrico'), from *Atlantic Codex (Codex Atlanticus)*, / Biblioteca Ambrosiana, Milan, Italy / De Agostini Picture Library / Bridgeman Images VBA436252

PAGE 98: Drawings by Leonardo from *De divina proportione* by Luca Pacioli, / Biblioteca Ambrosiana, Milan, Italy / De Agostini Picture Library / Bridgeman Images VBA737673 VBA737675

PAGE 104 (top): Studies of flowing water, with notes (red chalk with pen & ink on paper), Vinci, Leonardo da (1452–1519) / Royal Collection Trust © Her Majesty Queen Elizabeth II, 2017 / Bridgeman Images ROC478424

PAGE 112: *Mona Lisa*, c.1503–6 (oil on panel) (detail of 3179), Vinci, Leonardo da (1452–1519) / Louvre, Paris, France / Bridgeman Images XIR291665

PAGE 118: A rearing horse, c.1503–04 (pen & ink and chalk on paper), Vinci, Leonardo da (1452–1519) / Royal Collection Trust © Her Majesty Queen Elizabeth II, 2017 / Bridgeman Images ROC399225

PAGE 123 (top): Mirror: Isis with Horus as a baby, c.1539–1295 B.C. (bronze), Egyptian School / Indianapolis Museum of Art at Newfields, USA / James V. Sweetser Fund / Bridgeman Images IMA1560632

PAGE 123 (bottom left): *The Lady and the Unicorn*: "Sight" (tapestry), French School, (15th century) / Musée National du Moyen Âge et des Thermes de Cluny, Paris / Bridgeman Images XIR172864

PAGE 123 (bottom right): *The Money Lender and his Wife*, 1514 (oil on panel), Massys or Metsys, Quentin (c.1466–1530) / Louvre, Paris, France / Bridgeman Images XIR19857

PAGE 126 (top right): *Mona Lisa*, c.1503–6 (oil on panel) (detail of 3179), / Louvre, Paris, France / Bridgeman Images XIR263527

PAGE 126 (bottom right): *Girl Reading*, 1874 (oil on canvas), Renoir, Pierre Auguste (1841–1919) / Musée d'Orsay, Paris, France / Bridgeman Images XIR33700

PAGE 127: *The Îles d'Or* (The Îles d'Hyères, Var), c.1891–92 (oil on canvas), Cross, Henri-Edmond (1856–1910) / Musée d'Orsay, Paris, France / Bridgeman Images XIR57621

PAGE 128 (bottom): *A Sunday on La Grande Jatte*, 1884–86 (oil on canvas), Seurat, Georges Pierre (1859–91) / The Art Institute of Chicago, IL, USA / Helen Birch Bartlett Memorial Collection / Bridgeman Images INC2967770

PAGE 132: A portrait of Leonardo in profile, c.1515 (red chalk), Melzi or Melzo, Francesco (1493–1570) (attr. to) / Royal Collection Trust © Her Majesty Queen Elizabeth II, 2017 / Bridgeman Images ROC399253

PAGE 133: Machines to lift water, draw water from well and bring it into houses from *Atlantic Codex (Codex Atlanticus)* by Leonardo da Vinci, folio 26 verso, Vinci, Leonardo da (1452–1519) / Biblioteca Ambrosiana, Milan, Italy / De Agostini Picture Library / Bridgeman Images VBA435051

SHUTTERSTOCK

Images found on pages 5, 9 (top), 14-16, 20, 21 (bottom), 22, 26-27, 30, 38-40, 44 (right), 45 (left), 46 (left), 51 (right), 55 (top row), 56-57, 60-62, 66-68, 70, 71 (photos), 72 (top), 77-78, 85 (photos), 92 (bottom right), 93 (top), 96-97, 102-103, 104 (bottom), 105 (left), 110, 113-114, 119 (top), 122, 126 (left), 128 (top)

學習資源

參考書目

Learning from Leonardo
Fritjof Capra
Berrett-Koehler Publishers, 2013

The Science of Leonardo
Fritjof Capra
Doubleday, 2007

Leonardo da Vinci
Walter Isaacson
Simon and Schuster, 2017

Leonardo da Vinci
Kenneth Clark
First printed: Cambridge University Press 1939
Penguin Books, 1993

A Treatise on Painting
Leonardo da Vinci
Translator, John Francis Rigaud
Printed for J. Taylor, the Architectural
Library, London, 1802
Available as a Project Gutenberg ebook, 2014

網路資源

American Museum of Natural History
www.amnh.org

Ask Nature, asknature.org

Buckminster Fuller Institute, www.bfi.org

Children's Museum of Indianapolis,
www.childrensmuseum.org

Cooper Hewitt Smithsonian Design Museum
www.cooperhewitt.org

Crystal Bridges of American Art
crystalbridges.org

Exploratorium: The Museum of Science,
Art, and Human Perception
www.exploratorium.edu

Harvard Museum of Natural History
hmnh.harvard.edu/home

The Henry Ford, www.thehenryford.org

Khan Academy, www.khanacademy.org

Leonardo da Vinci Museum,
www.museumsinflorence.com/musei/
Leonardo-museum.html

Lemelson Center for the Study of Invention
and Innovation, invention.si.edu

Maker Faire, makerfaire.com

Make Magazine, makezine.com

Mensa for Kids, www.mensaforkids.org

Metropolitan Museum of Art (MET)
www.metmuseum.org

MIT Museum, mitmuseum.mit.edu

Munsell Color, munsell.com

Museum of Modern Art (MoMA)
www.moma.org

Museum of Science, www.mos.org

Museum of Science and Industry, Chicago
www.msichicago.org

MOMATH National Museum of Mathematics
momath.org

NASA for Students Grades 5–8
www.nasa.gov/audience/forstudents/5-8/
index.html

National Museum of the American Indian
www.nmai.si.edu

NYSCI Design Make Play, nysci.org

PBSkids, pbskids.org

Peabody Essex Museum, www.pem.org

Science Channel, www.sciencechannel.com

Smithsonian Museums, www.si.edu/museums

USPTO Kids (United States Patent
and Trademark Office)
www.uspto.gov/kids/index.html

Wolfram Mathworld
mathworld.wolfram.com

World Clock
www.timeanddate.com/worldclock/

World Weather
www.worldweather.org/en/home.html

謝詞

若非眾人的支持、指導和合作，幾乎所有項目是無法順利成功的。沒有家庭的支持、編輯Judith Cressy的指導，還有企畫編輯Meredith Quinn、藝術總監Marissa Giambrone、模特兒Anindita Agarwal、Akhere Edoro、Jacqueline Edoro、Odion Edoro、Pascal Holler以及Raja MacNeal等人的專業貢獻，本書是無法問世的。感謝攝影師Glenn Scott，也謝謝本書的設計與編排者、任職於Burge Agency的Paul Burgess。

科學
圖書館
006

天才達文西的藝術教室：像藝術家一樣，設計、創造和製作STEAM藝術作品

作者：艾米·萊特克(Amy Leidtke)
譯者：李弘善
封面圖片來源：艾米·萊特克，Wikimedia Commons，Pexels
責任編輯：許雅筑
封面設計：文皇工作室
內文排版：菩薩蠻電腦科技有限公司

出版｜快樂文化
總 編 輯：馮季眉
編　　輯：許雅筑
FB粉絲團：https://www.facebook.com/Happyhappybooks/

讀書共和國出版集團
社　　長：郭重興
發行人兼出版總監：曾大福
業務平臺總經理：李雪麗
印務經理：黃禮賢｜印務主任：李孟儒
發　　行：遠足文化事業股份有限公司
地　　址：231 新北市新店區民權路108-2號9樓
電　　話：（02）2218-1417｜傳真：（02）2218-1142
法律顧問：華洋法律事務所蘇文生律師

印　　刷：凱林印刷
初版一刷：西元2021年5月
定　　價：480元
ISBN：978-986-06339-0-0（平裝）
Printed in Taiwan 版權所有·翻印必究

Leonardo's art workshop : invent, create, and make STEAM projects like a genius by Amy Leidtke©2019 Quarto Publishing Group USA Inc.
First published in 2019 by Rockport Publishers, an imprint of The Quarto Group, Complex Chinese language edition published in arrangement with Rockport Publishers, an imprint of The Quarto Group through CoHerence Media Co., LTD. All rights reserved. No part of this book may be reproduced in any form without written permission of the copyright owners.

特別聲明：有關本書中的言論內容，不代表本公司／出版集團之立場與意見，文責由作者自行承擔。

國家圖書館出版品預行編目(CIP)資料

天才達文西的藝術教室：像藝術家一樣，設計、創造和製作STEAM藝術作品/艾米.萊特克(Amy Leidtke)著；李弘善譯. -- 初版. -- 新北市：快樂文化出版, 遠足文化事業股份有限公司, 2021.05
　面；　公分. -- (天才達文西的STEAM教室(科學X藝術)；2)
譯自：Leonardo's art workshop : invent, create, and make STEAM projects like a genius
　ISBN 978-986-06339-0-0(平裝)

1.視覺藝術 2.視覺設計 3.通俗作品

960　　　　　　　　　　　　　　110003990